娛樂已死未？

月巴氏 著

序

全民踩星，全民造星

2004年，我離開副刊轉做娛樂。

2008年，爆發Edison那單Accident前夕，我離開娛樂。

從不認為自己八卦。即使自小就Very鍾意睇那些大大本八卦周刊。因為分布八卦周刊前中後的碎相，讓我認識了好多（在作文堂未必應用到的）中文詞語，例如「風度翩翩」（專門形容那些富家公子），又例如「欲蓋彌彰」（專門形容女星身上那件See-through）；因為「X先生」事件，還是小學生的我，竟然好神心地一口氣煲晒那幾千字內文報道但依然不知道「X先生」是誰（當然，後來是知道了）⋯⋯

但從來沒想過有朝一日投身其中。

而偏偏又成為了某本娛樂雜誌的編輯。沒有甚麼重大原因，純粹想轉換工作環境。

返工第二個禮拜的早會（雜誌逢周六出街，周一二開早會傾題目），同事各自交題目，同事J說約了藍潔瑛上公司影靚相，然後大家一齊研究訪問內容⋯⋯那時候的藍潔瑛已被封為「四大癲王」。這篇訪問是我編的（其實每一隻故仔都是我編的），並上了細封（反而忘記了封面人物是誰）——我不知道那張相那條題有沒有帶動銷量，但既然這是總編決定，自然有他的理由。

那四年，總算摸索到八卦周刊／娛樂雜誌的存在價值。

平凡眾生的日常，本質就是苦悶。苦悶源自生活基調的不變，不變是指無論你幾努力搏命，都注定無法改變你的身分——如果不是先天地有個富豪Daddy，你就注定不能成為風度翩翩的公子哥兒（就算是毫不風度翩翩的公子哥兒，你再努力返工擦鞋也注定做不到，畢竟沒有一個職位叫「公子哥兒」）。你與公子哥兒明

明活在同一塵世，塵世偏偏又劃然二分：一個是你處身的平凡世界（有一對平凡父母，做一個平凡學生，畢一次平凡的業，娶／嫁一個平凡的人，生一個平凡的B，把你的平凡基因遺傳下去），而另一個，是你可望而不可即的世界，這個世界曾幾何時的呈現方式是：Ball場，場內有的就是風度翩翩的公子哥兒以及衣著欲蓋彌彰的美艷女星（還有富豪、夫人、千金……不贅了）。這個平凡眾生被拒諸門外的世界，卻透過八卦周刊，睇得到，想像得到，同時明白到——這世界中的人一旦剝去了「風度翩翩」和「欲蓋彌彰」這些形容詞，超，又係人一個。

即使Ball場沒有了，但世上依然存在了一群生得比你型和靚的人存在。OK，當中有一些可能比較好運，從來都不會成為娛樂雜誌封面人物（就算是，都不會被寫衰），而其餘大部分，則只會被寫衰（當中有程度分別），還原成一個人——但不是每一個都有資格被寫衰，因為有一些就算被寫到再衰，都沒有讀者理佢。

原來群眾往往需要喜愛／討厭／恥笑的對象，為注定苦悶的日常生活帶來一點點共同的愛恨情緒，而娛樂雜誌（的編輯部）就曾幾何時負起這責任，負責磋商誰和誰有資格成為這類對象，證據，就是狗仔隊的相，但這些對象沒有被剝奪發言權，他們都擁有回應的機會。有埋回應，更戲劇性。

但傳統娛樂雜誌已沒有，香港亦已經冇星（Edison那單Accident也徹底地把星還原為生物意義下的人），而最重要是，今時今日每一個平凡眾生都有能力自行製造／摧毀一個星——那些在過去紅足幾十年的所謂星，原來只是沒意志沒良知的政治機器。在過去，政治從來都不是娛樂雜誌會用來展示一個星的面向。

真正值得造的星，是那些在行頭默默耕耘連名都隨時講不出的人，這批人，在過去任何娛樂雜誌都未曾現過身（講得難聽一點，大圍合照見到都只會被裁走）——在沒有奇蹟的香港，人心渴望奇蹟。奇蹟是甚麼？在最不起眼的平凡中去搵。

當你有份製造奇蹟（即使只是在旁吶喊助威），一樣與有榮焉。

2019年後，娛樂不只是娛樂，娛樂不止於娛樂，某程度上，也成為了價值觀投射和寄託的載體。

有人曾說香港娛樂已經開到荼蘼，有人卻見到不死。

目錄

1. 過去

大明星、大哥、天王⋯⋯組成香港娛樂圈曾經風光的過去，
後2019的香港，卻將這些神柏親手一一拆走。
莫非真係 either die a hero，
否則只會 live long enough to be the villain？

2. 紀律

香港娛樂總是充斥著紀律部隊題材，
想不到的是，紀律部隊也和娛樂圈齊齊變。

3. 電影

港產片由套套商業大片、警匪片、笑片，
到現在差不多齣齣都是沉重社會議題片，
香港電影（和香港）是否已死？或者死的從來只是形式。

4. 電視

大台與不死亞視之爭告一段落，ViuTV卻異軍突起，
而家仲邊有人睇電視？原來仲有人睇電視！

5. Mirror+Error 大現象

Mirror mirror on the floor, Error error delay no more……
全民造星，浩浩蕩蕩迎來另一新世紀，
撐 Mirror+Error 等於撐自己？

6. 堅持

一些在舊時一定冇運行的小人物、一些以前不起眼的星、
一些個底花咗的人，在後2019年的香港，竟然找到一片天……
致一直還在堅持的人。

1.

過去

大明星、大哥、天王……組成香港娛樂圈曾經風光的過去，
後2019的香港，卻將這些神枱親手一一拆走。
莫非真係 either die a hero，
否則只會 live long enough to be the villain ？

與校長割席

校長是誰？你知我知。
但先旨聲明，我平日絕對不會稱他做「校長」
（畢竟他真的未做過我校長），但為求篇文出到街，
一律用「校長」稱之。

1. 2019年，由「6.30」到「7.1」，不同藝人做了不同的事，統統令我嘆為觀止。

2. 有人化身《寒戰》總指揮李文彬出席撐警活動，然後由他自導自演的深圳食——呀Sorry應該是《深夜食堂》正式獲批在大陸上映[1]；有人不惜冒雨透點只為上台帶出後生仔「九唔搭八」這重要信息[2]；有人將自己FB專頁相片換成「阿Sir我撐你」然後詫異別人咁大反應並說自己「唔理政治」和「唔支持欺凌」[3]；有人則聲稱自己Instagram帳號被盜用並正與Facebook有關部門調查處理中（如果真的存在這名Hacker，都好有大志）[4]。

3. 有人則說了以下一番話:「警察哥哥,你哋辛苦晒。我唔識用粗口講,但係我可以用我哋言語表達,就係,如果再咁落去,香港係冇得救。因為執法人員咁樣俾人攻擊,全世界都未見過。如果大家去過世界各地,睇睇其他國家嘅暴動,係真真正正示威嘅俾人扑頭。嗰啲唔好再講,太血腥啦。只能夠講一樣嘢,希望我哋家和萬事興,好冇?我哋繼續支持警察!再咁搞落去呢,冇人可以管治到香港,唯有請一個人出嚟,我話嘅!就係叮噹,同埋大雄,攞個法寶袋出嚟,唯有係咁嘅啫。」言辭這麼語重深長而又不失幽默的人,肯定是有閱歷兼娛慣賓的人——Yes,就是校長。

4. 在香港,甚麼大學的甚麼校長講過甚麼,沒有人會Care——因為他們不是譚校長,他們都沒有Fans。如果你自認是……例如浸大校長(Sorry我真的嗌不出他名字)的Fans,你應該反省加反思。

5. 校長的Fans也開始反省反思。自從校長出席了這個活動並說出這番話後(其實我不明白為何要拉叮噹大雄落水,這個自稱25歲的「後生仔」思維不是普通人所能理解),不少Fans紛紛割爛、屈斷、扑碎校長黑膠,並拍片Share。以上行為,代表割席。

6. 如果你認為那天立法會三塊玻璃被整碎的畫面好暴力好不忍卒睹,那些校長黑膠被割爛、屈斷、扑碎的過程,同樣暴力到令人不忍卒睹——暴力在經手人統統都是校長Fans。換轉是一般人做這樣的事,是欺凌,但如今由校長本人的Fans去做,可能是覺醒。

7. 有些非校長迷會說：其實，你知我知，校長立場一向鮮明，不明白為何要等到今時今日才割席……我立即翻查校長戰績，咦，又係喎，千禧後，他撐（推動通識教育以致年輕人懂得批判思考的罪魁禍首）董建華，他撐曾蔭權，他先替唐唐站台後來改撐689；他撐國民教育，他幫「三跑」拍宣傳片，他領唱宣揚大灣區的主題曲（但又不搬去大灣區）——可以好大膽咁講，香港沒有一個建制派及得上校長忠貞。

8. 多年來，他的 Fans 或有自然流失（你要知道，做得校長 Fans 的年齡有番咁上下），但從來沒有出現過這一次洶湧張揚的割席潮——過去那一連串撐政府行徑，還未能動搖校長的歌在他們成長回憶中的重要地位，但這一次撐警，卻令部分 Fans 不能容忍自己回憶再存在這麼一條友，於是割爛、屈斷、扑碎黑膠，因為這些黑膠本來承載的意義都散失了。

9. 當你心死，眼前這些曾經珍貴的黑膠立即變成死物，就像構成立法會的玻璃和牆，也可以看成為一堆建築物料或廢料。

10. 一個明明已經70歲的人，永遠宣稱自己25歲營造年輕感覺，黐埋班後生度，但同時又 Keep 住動用「校長」身分，繼續做他爸和他媽的校長。

. .

1 2009年6月30日，於《寒戰》飾演總指揮李文彬的梁家輝出席「撐警集會」。

2 同一個「撐警集會」上，鍾鎮濤上台指責現時年青人「九唔搭八」。

3 歌手劉美君在FB專頁換上「阿Sir我撐您 We Support HK Police」標語的封面圖片，惹來網民負評，劉其後更換圖片，並寫上：「點解你地（哋）咁大反應呢？我立場無變，我係唔理政治嘅。我只係唔支持欺凌姐（啫）！」

4 反修例示威者墮樓身亡，楊千嬅當晚在Instagrm貼上「R.I.P」黑白圖，但其後刪走，經理人公司其後回應指帳戶被盜用。

如果可
磊落做人，
你會更吸引

「如果可磊落做人，你會更吸引」，
《楊千嬅》其中一句歌詞。

1. 2019 年西曆 8 月 14 日，陰曆七月十四，在網上看了一份嚴正聲明。

2. 「本公司——正向文化娛樂有限公司，作為藝人楊千嬅女士的唯一授權經紀人公司，現表明以下立場：本公司特此嚴正聲明，旗下藝人楊千嬅女士，出生於中國香港，祖籍潮汕，一直以來，一心擁護《中華人民共和國香港特別行政區基本法》，並堅持香港特別行政區是中華人民共和國不可分割的一部分。本公司對最近於互聯網、微博、Instagram、Facebook 等社交平台流傳的多篇不實報導及惡意人身攻擊信息，捏造和散佈楊千嬅女士為港獨人士之謠言給予最堅決的反對和強烈的憤慨。楊千嬅女士一直深愛中國，深愛香港，敬請各大平台及用戶停止傳播有關對楊千嬅女士的不實言論，本公司將會保留一切法律追究權利，以正視聽。特此聲明！謝謝！」

3. 對於這份相當嚴正的聲明，我的第一個反應是：給予最強烈的摼頭。

4. 且容我先闡明立場：我出生於香港，祖籍咁橋也是潮汕，自從楊千嬅女士在 1996 年推出首張專輯《狼來了》以來，就一心擁護她，並堅持楊千嬅女士是我渺小生命中不可分割的一部分。對於歷年來一眾身邊人就楊千嬅女士所作的恥笑誤解與攻擊，本人一直給予最堅決的反對和強烈的憤慨——作為忠心 Fans，我對楊千嬅女士所有外在行為都包容：她歌唱技巧不完美？但可改善喎；她做戲只是做番自己？但可接受啫；她係又笑唔係又笑？超！我鍾意吖。

5. 無論點，我，月巴氏男上，就是一直深愛楊千嬅女士（但恕我未能一併深愛丁子高先生）。特此聲明！謝謝！

6. 就在七月十四，楊千嬅女士的經紀人公司（其實香港人都慣叫經理人公司），為楊千嬅女士發出這麼一份聲明，我摼頭，為何偏偏要選在這個最煙霧瀰漫的躁動日子，重申自己堅持香港特別行政區是中華人民共和國不可分割一部分的立場？我差點以為自己睇緊政府新聞處為林鄭發的聲明。

7. 先旨聲明，任何人都有權去發任何聲明，聲明自己所思所想和所堅持的；我只是摼頭楊千嬅女士（的經紀人公司）為何要在此時此刻發此聲明。

8. 就是因為有迫切需要。當過去兩個月香港發生了那麼多事，但都及不上澄清自己並非港獨人士那麼迫切，那麼迫切地需要去發出聲明。如果這份聲明是在以前發的——例如在頒獎台上聲稱自己心口有個「勇」字那一晚吧，連隨宣布自己深愛中國深愛香港（有先後之分），香港是中華人民共和國不可分割的一部分，Well，我肯定會打個突，但也會讚她先港獨之憂而憂。

9. 時間一直向前走，那個看不見的「勇」字我不知道是否還在妳心口，終於到了2019年的這一個Moment，余文樂重申自己是中國人這一點無需多言、彭浩翔說我是護旗手，以及那些孫耀威之流都Claim自己愛國的Moment，妳加入了——不是輕率地在IG或FB出個PO，而是發一份聲明，嚴肅地交代自己立場，再在微博發帖，並隨帖附上這份聲明。當其他同行曖曖昧昧收收埋埋，妳反而清清楚楚，把一切說得明明白白，其實這也算是一種磊落。

10. 回看林夕填的《楊千嬅》。「如果可磊落做人，你會更吸引」前一句，「如果想快樂做人，請敲敲你心」——「心」，不只是一團肉，在中國的思想傳統，「心」一直都指涉著「良知」。有良知，才能快樂做人。不過由2019年8月14日開始，對楊千嬅女士更重要的一句似乎是：誰人曾厭棄你，你問問自己他憎你甚麼。

為阿叻
平反

這擺明是一項艱鉅任務。為完成這任務，
我認為我有需要代入阿叻本人——
以一個「阿叻 Mode」去思考：
如果我係阿叻，我就會……

1. 我完全幻想不到「如果我係阿叻」會是一種甚麼樣的境況。

2. 畢竟放眼塵世，阿叻只得一個——又或者咁講吧：塵世間
 夠膽叫自己做阿叻的，只有一個人，而夠膽用上「叻」去
 稱呼自己的人，自然是相信自己真的好叻（你可能會問：
 一個名曰「偉聰」的人，又是否認為自己既偉大又聰明？
 Hey，個名又不是他自己改的，純粹是老竇老母的主觀願
 望與想像）。

3. 其實，佢叻喺邊？作為司儀，他的口才OK啦，但「OK」
 不代表「突出」，至少他的口才肯定及不上他做司儀的衣
 著突出（但「突出」又未必代表「好」）。

4. 作為歌手，他組過樂隊，當他離隊後，樂隊紅了。好多年之後，他終於擁有唯一一首首本名曲《我至叻》。成世人只唱過一首歌（即使首歌曾經唱到街知巷聞）的人算不算是歌手？姑且當係，但肯定稱不上是好歌手。

5. 作為商人，他一早破過產。

6. 作為演員，阿叻在演藝生命中總算演出了幾個代表性角色，他們分別是：A.《精裝追女仔》的交通燈；B.《最佳損友》的譚室超；C.《賭俠大戰拉斯維加斯》的叻。

7. 交通燈是一個怎麼樣的人？好難講，表面看，他是一個冇乜大志的車房仔，工作時從不專心，亦沒有上進心，最大的野心，是溝女──他的目標是蚊滋（演員是誰？蔣麗萍，亦即蔣麗芸個妹），咁啱同事吳準少同老闆劉定堅都想溝 Her。基本上，交通燈這類人在社會上多的是，如無意外你也會識幾個。譚室超又如何？簡單講，譚室超就是交通燈的進化版──即使他的工作場所不在污糟的車房而在亮麗的 Office，但他工作時依然毫不專心（其實睇勻成齣戲，根本沒有一個 Scene 是拍他在工作），更加沒有上進心，最大的野心，不是溝女，而是吸女──甫出場，他就裝了一個神秘吹風裝置在停車場坑渠，每當有著裙的 Office Lady 行過，匿在柱後的譚室超就會撳下遙控，使裝置吹出強風，令 OL 化身條裙被吹起的瑪麗蓮夢露，Yes，譚室超的日常精力，統統用在鹹濕這層面；根據劇情，我們還知道譚室超有嫖妓習慣，因誤以為自己患了愛滋而一度想過尋死。不過他尚算有義氣，為了朋友，不惜犧牲自己，被奸角墮蓮娜淫慾一番，期間更淌下一滴淚（可以好大膽咁講，阿叻在這場戲堪稱交出影帝級演技，之後亦再難超越，其實好應該息影，可惜沒有）。至於身為化骨龍表哥的叻，則是交通燈和譚室超的綜合老千版，謊稱自己是李超人私生子李澤叻，最叻充闊佬，結果不敵 Peter 朱，成為歷史上首個食過米奇老鼠屎的人。

8. 三齣戲，無獨有偶，都是王晶拍，他安排給阿叻的角色，肯定專登，因為王晶對阿叻好有信心，相信只有這個人才能演繹出那種得把口認屎認屁其實冇嘢叻的特性，但王晶很聰明，讓這三個角色衰極廢極至少還有一點義氣，賤得來但你又憎唔落——在那個沒有甚麼政治爭拗也不需要去過問政治立場的8、90年代，我們曾經將阿叻本人看成為這類角色，得啖笑，笑下冇壞。事實是，交通燈譚室超李澤叻都可以在現實中找到大量人辦，總有一個喺左近（王晶太明白自己的受眾是哪一班人，設計角色時也會從這一班人取材），以致這類得把口認屎認屁的賤人，賤得貼地，甚至賤得來有種異樣的親切，而當我們將阿叻本人等同這類角色時，亦無形中令我們想像中的阿叻，附帶了一種（不必要的）貼地與親切。

9. 在不用過問良知搵錢至上的時代，阿叻意外地成為一個親切的幻象（佢老友校長亦一樣）；叻，甚至變成一個港式追求——身處香港地，不需有智慧，叻就夠了，但叻究竟是甚麼？就是玻璃可變鑽石？咁咪即係死充或造假？不要理，做一個叻人，是不需要講良知不需要理會是非黑白，總之把口話乜就係乜，反正「如果我係乜乜，我就會物物」是永遠無法驗證真偽的廢話。

10. 原來我根本不需要為阿叻平反，因為在他的世界裡，他永遠是對的。

不沉默的 46 人
Vs.
沉默的大多數藝人

那段雲集 46 位香港藝人、以「香港加油」
為題的短片[1]，創歷史先河，我 Very 感動。

1. 有一個永恆迷思：旨在娛樂大家的香港藝人是否不需要或
不應該過問政治？

2. 又或套用時下流行說法：香港藝人應該保持政治中立？

3. 於是當大部分港人活在催淚蔓延時，香港藝人們（在社交
媒體）依然過著與世無爭的平行世界生活，對二噁英不聞
也不問。

4. 當然，也有一些出類拔萃對時代有承擔的香港藝人忍不
住，站出來，撐 / 鬧他們想撐的政治人物、政治團體以及
紀律部隊。嗱，即係咁，我不一定認同他們，但不代表不
尊重他們，畢竟任何人都有權撐 / 鬧任何（他想撐 / 鬧的）
人，正如忠誠勇毅的光頭警長也可以質疑田北辰[2]。

5. 在我生命裡，首次目睹香港藝人會為政治企出來，是八九民運。三十年前的事了。三十年不算好長，卻足以叫一班人（自覺或不自覺地）失憶；而我本人，亦不是那種一味懷緬過去只會翻舊帳的人，那一場「民主歌聲獻中華」，只當是一場集體撞邪事件。

6. 三十年後，已由聲援北京學生變成嗌「香港加油」。那條在區選前夕面世的「香港加油」短片，我先後睇了三次，睇三次，不因為好好睇，是因為好感動（好唔好睇同感唔感動是兩回事）：感動在短片除了有成龍、祖藍、（影相出微博以證明自己有投票做　個堂堂正正香港人的）小春、肥媽，以及唯唯（而不是甚麼競徽）等等殿堂級香港藝人，仲有一大堆好耐冇見的：陳浩民、陳雅倫、莫鎮賢、林俊賢、彭敬慈、楊明、擋不住的翁虹、餘情未了去又來的李國祥，以及別名「程至美醫生」的吳啟華等，當睇住他們為重建香港而站出來發聲，實在完美地展示了一份「國家終於有任務畀你」的偉大催淚感。

7. 成個List中叫我最滾動的一位是顏仟汶。你不知誰是顏仟汶？我不怪你，但真正熟我的朋友都知，我向來是（環顧成個香港都應該找不到的）顏仟汶Fans。她的作品，我統統睇過，而且不止一次——《獸性新人類》睇過四十幾次，《發電俏嬌娃》睇了三十六次，只出了VCD和DVD的《色慾中環》？少啲，但衰衰地都叫做睇過近廿次。後來，她息影，告別三級，我真心戥她高興。而當我以為她從此生活淡淡似是湖水，成為沉默的大多數其中一員，偏偏就在這關鍵時刻，應邀拍片，呼籲大家重建香港，即使不能坐擁一個Solo時刻，但至少跟其他香港巨星睇齊，走上演藝事業巔峰。

8. 但這條片亦令我憤怒。是否製作太倉促？成條片的畫質，只能用慘不忍睹來形容，每位愛國愛港之星都好似被安排求其拍埋牆將就將就，嗌完就算——OK，這一點我尚可接受，但絕對不能接受的是：既然條片宗旨是透過46位巨星的聲音，感動一眾港人，咁唔該收音收得好啲吖，而家忽大忽細，你以為個個都好似祖藍那麼字正腔圓？位位都同肥媽一樣聲若洪鐘？

9. 無論點，46位巨星的心意，我完全Get到（即使聽不到）；我Get不到的，是語意。For Example：祖藍那句「重新出發，重建我哋認識嘅香港」，究竟一個怎麼樣的香港才算是「我哋認識嘅香港」？不排除祖藍認識的，同（未能參與閱兵儀式的）我們所認識的存在分歧，沒共識，怎重建？又例如小春的「還我本來香港」，同樣令人搔頭，很多人心目中的本來香港，至少是未發生「721」的香港。

10. 最搔頭的一點。條片只得46位巨星，那麼沒有參與的一眾人等（例如千嬅、樂仔、護旗手導演等），會否被誤解成沉默的大多數？

..

1　《人民日報》2019年11月在微博上發布名為「香港加油」的影片，46名香港藝人參與，以廣東話呼籲「止暴制亂」、「重建」香港等。

2　建制派議員的田北辰在立法會不點名指「光頭警長」劉澤基多番在微博發表惹火言論，劉回應稱「你曾是我心目中一個十分欣賞的議員」。

當大家終於都知道陳偉霆是誰

有一個都市傳說：只要你在 Google 打上「而」字，
就會自動彈出「而我不知道陳偉霆是誰」……以上，
專誠寫給香港人睇的。
畢竟只有香港人才明白箇中含意。

1. 所以在寫這一篇之前我先做了一個實驗。我用苦練多年的倉頡輸入法，戰戰兢兢地，順序輸入「一」、「月」、「中」、「中」，再拍一下 Space Bar，Google 的搜尋格出現了一個「而」字，估不到，立即彈出了一連串聯想詞句！按次序分別是：「而且」、「而且 英文」、「而我不知道陳偉霆是誰」。

2. 明明事隔多年，Google 還是記掛住不知道陳偉霆是誰。

3. 我們當然知道陳偉霆是誰。說不知道的，只是扮嘢，又或無知——對香港和內地娛樂圈完全沒有認知。

4. 先旨聲明，我從來都不憎陳偉霆（但也談不上鍾意）。對我來說，洋名 William 的陳偉霆（但我慣了叫陳偉霆，以下不會再提 William 這個洋名），就是一個在千禧後出道的普通藝人，他的出道，好唔好彩地撞正香港娛樂圈逐漸式微的時代（情況猶如一架的士在沒有預料的被注定情況下炒車）。跟陳偉霆同時代出道的新人，或許都捱過一段被看扁被嘲笑的歲月，但最後都獲得不同程度的正面評價（亦有更多是永遠消失），奇怪在，陳偉霆這段被看扁被嘲笑的歲月似乎永不止息，無論他做乜，都不受普遍香港人欣賞。

5. 即使今時今日的他已貴為內地一線藝人，在微博坐擁四千幾萬粉絲。

6. 無論他做乜，又或者根本乜都冇做，都給人一種徘徊於 6 與 8 之間的感覺。問題是，陳偉霆生得靚仔（這一點不容置疑吧），想傳遞的明明是一種「型」，但點解會變異成一種「X」？

7. 像《Taxi》，明明是一首尚算叫做有點型格的跳舞歌，MV 更隆重其事班了部 Taxi 來拍，結果只為陳偉霆帶來了一個新朵，「的士陳」。像《出軌的女人》，他飾演男妓角色其實相當落力，卻只令他被彈不懂做戲，偏偏沒人會插個角色設定本身有問題。由 2008 至 2012 年，明明出過六隻個人專輯（很多同期出道的，出了一兩隻碟就退出樂壇了），但撇除《Taxi》，你是但嗡得出其中一首歌名嗎？最致命，還是黃曉明那一句「而我不知道陳偉霆是誰」（若你不清楚這句話的前因，請自行 Google），這不只是一句情場勝利者宣言，配合那個向外宣告大國崛起的奇妙 Timing，更隱含了內地人對香港人的態度——過去，你們「看不起」我們，現在呢，是我們「看不到」你們。無視，是比鄙視更嚴重的歧視。

8. 世事往往向一個世人估不到的離奇方向發展。當陳偉霆在香港永遠都不受欣賞（而黃曉明又不知道他是誰），的士陳搭上直通車，轉戰內地，結果？大家都知。

9. 一個在香港從來不受賞識的藝人，在內地成為人盡皆知的紅人。是我們太不識貨抑或別人太過識貨？我不是內地人，自然不會知道。而陳偉霆也不是在香港紅唔起反而在他鄉紅到爆紅的首例，只是他不像城城，能夠以一件（偽）舶來品的姿態紅回香港。香港人對 William，態度觀感不變，甚至，更差。

10. 差在那種徹底的惡俗。像《野狼 Disco》，由陳偉霆唱出來固然難頂，就算改由 Singing Machine 李克勤演繹，效果其實一樣。你覺得好聽嘅正常嘅，只是克勤本身把聲好聽嘅正常嘅，但不改首歌本身的難頂惡俗（而當一個把聲好聽嘅又正常嘅的人認真演繹一首難頂惡俗的歌，其實倍加難頂惡俗）。真的，我從來都不憎陳偉霆，甚至覺得他是一個悲劇；悲劇的誕生，源自那句來自內地情敵的「而我不知道陳偉霆是誰」，而偏偏他又在這一個不知道他是誰的地方變成人人都識，陳偉霆，究竟是一個最失敗的成功人物？抑或是一個最成功的失敗人物？這個弔詭玩笑，You Wouldn't Get It。

黎耀祥的
良心論

良心，2019年先後有兩個人提及。
一個是鄧炳強，另一個是黎耀祥。

1. 這本書講的是娛樂，所以只談黎耀祥。

2. 他接受了一個訪問，有拍片。我不知道整條片究竟拍下多少訪問內容，總之一開波，第一句被選取播出的就是：「所以我覺得成日批評TVB嘅人係好冇良心嘅。」

3. 這無疑是一句很挑釁的Sound Bite，一句任何編輯記者（無論他本人撐不撐 / 睇不睇TVB）都渴望從被訪者口中聽到的挑釁性Sound Bite。

4. Sound Bite 過後，是黎耀祥一連串質疑與憤慨。我統統打出來（連那些代表語氣的嘅嘅呢呢都打出來），不為呃字數，只為了不斷章取義，陷黎耀祥於不義：「你細個睇唔睇電視吖？我真係唔信你細個冇睇過電視！好嘞你大個嘞今時今日巴閉嘞，讀咗書嘞，知識分子嘞，搵到錢嘞，中產嘞，飲杯咖啡睇法國電影嘞，咁你就話嘞嘩呢啲嘅好膠喎！點解要咁樣啫我覺得？好多人去批評 TVB 膠呀，關你哋咩事啫？你哋都唔睇㗎啦。咁同埋你話幾膠，我又唔覺喎；咁你係咪話舊嘅題材就唔好？唔係喎，啲老人家，新嘅題材我睇唔明喎，即係《天與地》、阿戚（戚其義）呢啲神劇，收視唔得喎，好嘞咁膠膠膠呀你話，唔膠嘞，冇人睇喎。咁點呢？你要明白電視唔係你同我嘅嘢嚟㗎嘛，電視係一個社會嘅嘢嚟，即係好多鬧 TVB 嘅人係佢唔睇 TVB 嘅，其實佢跟住鬧咋嘛，佢跟隊咋嘛，同埋好多人會覺得踩低 TVB 佢好似特別零舍係知識分子咁，即係覺得你哋呢啲低級製作，渣嘢，喂，但係你唔好唔記得我哋嘅成長，所有人嘅成長，都係 TVB 陪住佢㗎。其實我覺得而家好多觀眾依然係需要睇 TVB 嘅，依然係需要睇佢哋嘅娛樂，佢哋嘅劇集，即使幾差都好。點解呀？你要諗番吓嘛，唔係個個有錢出去娛樂，出去消遣，好多人，收工，就係返屋企睇電視。」

5. 黎耀祥的良心論好簡單：既然 TVB 陪住你成長，如果你長大成人後唔睇 TVB 不特止仲走去跟風鬧TVB，就是冇良心。

6. 當堂舒一口氣。在我的成長裡，ATV 才是真正陪伴我的生母（TVB 只是契媽），為顧念這份親恩，就算 ATV 幾咁不濟，我都照睇；到後來彌留之際，整個「歲月留聲」台出嚟，就更加成日睇，因為心知肚明：她就去了，冇乜機會再見了。在黎耀祥的良心論下，我應算是個有良心的人。

7. 至於他說到有班人長大了中產了變成知識分子了，就去飲咖啡睇法國電影，而反過來話TVB劇好膠，首先，我從不認為睇法國片就必然高尚——OK，姑且當法國電影就是一種品味象徵吧，原來早在43年前，TVB曾拍過一系列單元劇《七女性》，其中一集《苗金鳳》，在譚家明和陳韻文處理下，竟然拍了一齣相當高達、描述一對擁抱高度資本主義香港夫婦荒謬生活情態的劇集，劇終，仲打四隻字出來：謹獻高達——這個高達，不是阿寶揸的RX-78（1976年《機動戰士》還未面世），而是法國新浪潮導演Jean-Luc Godard。原來，在黎耀祥12歲那年，TVB已經鼓吹在黎耀祥口中代表（懶有）品味的法國片。

8. 我認同，電視是「一個社會嘅嘢喙」，那麼，今時今日社會究竟需要一個怎麼樣的電視台？是甚麼人原因甚麼人，令一個曾經陪伴香港成長的電視台，變成被一群為數不少香港人視為離棄了自己的大台？

9. 我承認，好多人依然需要睇TVB劇集——「即使幾差都好」；如果明知差，而又Keep住係咁差，反正即使幾差都依然有人會睇，這樣，又算不算有良心？

10. 熟我的人都知，我絕對是黎耀祥影迷，當大部分人因為他2009年做柴九講「人生有幾多個十年？」攞視帝才開始認同他，頂，我早在1998年《生化壽屍》睇他演駒哥講那句「『一樓』嚟喋行樓梯……搭軠啦！」已認定他是真正的演員，甚至連他在港產片最最最低迷、好多人以睇港產片為恥時拍下的《殺手再培訓》都有睇。他那本《戲劇浮生：黎耀祥論演技與人生》我亦由頭到尾睇過，很清楚他較喜歡電視台的工作環境，而事實是，電視台讓他終於被肯定，但在我眼中，也同時奪走了那個即使做小人物大開角都依然交足貨的黎耀祥。

忘記和記，唯唯

唯唯改了名[1]，但你能夠從此忘掉「唯唯」
及這名字所代表的一切嗎？

1. 像「XX肺炎」，即使已被那個姓譚的埃塞俄比亞人基於種種原因改名為一個類似AV番號的名字（AV與病毒同樣傷身，但應該沒有人介意被AV傷身），很多人依然記得，疫症是在武漢爆發的——武漢，就是位於中國的武漢，就是（美籍華人）劉亦菲的出生地。懶理那個埃塞俄比亞人將名字改成RX-78、R2-D2、C-3PO甚或NOD32，我依然忘不了就是這隻在武漢爆發的疫症，令我每日都要戴口罩戴到頭赤，令我買不到廁紙，偏偏屋企得番兩卷廁紙（並開始認真思考是否需要暫停拉屎，或每屙三次才拉一次）。

2. 又原來，世衛總幹事最主要的工作，就是改名。用一種懶係基於人道立場出發的考慮，費煞思量地改名。

3. 病毒沒有意志，可以任由埃塞俄比亞人幫佢改名；藝人不同，改名，自然是基於個人意志，原因不外乎原本個名太平凡或不易記又或不夠旺，於是在入行時一併改掉，乾手淨腳。也有些，入行後才改，但頂籠只是換上一個同音的字，例如周麗淇變成周勵淇，鍾欣桐改成鍾欣潼，但都不算甚麼大事，反正無論是鍾欣桐抑或鍾欣潼，很多人記得的都只是阿嬌。

4. 唯獨唯唯，他的改名，足以成為一件事。

5. 必需先旨聲明，對於今時今日已改名「競徽」的唯唯，講堅，Honestly，我真的沒有任何先入為主的偏見，也沒有在日後才追加的強烈好惡——我不喜歡他，但也談不上憎他，畢竟恨也需要動用感情（而我絕不想把感情放在唯唯身上），況且唯唯又似乎沒有做過甚麼足以令我憎他恨他的壞事惡事。

6. 這樣說吧，於我，唯唯就只是一個可有可無的人。這不是踩低唯唯，畢竟很多人的存在，對塵世都是可有可無——活著，「COVID-19」多一個感染對象；死咗？「COVID-19」少了一個潛在宿主。

7. 唯唯唯一跟凡人不同的是：話晒都叫做藝人。

8. 唯唯星途，很 Typical。好早入行，先撈電影，在那個電影業頹敗的千禧之後，唯唯主要是在一些過目即忘的電影，做一些過目即忘的角色，而其中一齣，我有睇，而且睇過兩次，是象徵《陰陽路》系列開始求其拍的第七集《撞到正》，但我真的記不起唯唯是演哪個角色。混沌過後，加入TVB，拍電視劇，做了好一段時間閒角後，終於等到2008年，在《尖子攻略》（以接近三張之齡）演繹叛逆中學生而總算令人記得；兩年後，演繹《缺宅男女》關二哥，因為配搭性格過分鮮明的關二嫂（要在TVB劇集突出自己，必需靠一些性格設定鮮明到近乎面譜的角色），帶挈埋唯唯。唯唯由冇人識的藝員仔，終於捱到叫做有人記得認得的藝員。

9. 唯唯肯定不是典型的靚仔（至於算不算非典型的靚仔？恕我不懂評論），但佢個樣，的確方便遊走於各類型性格角色：忠又得、奸又得、乖巧又得、笨實又得、寸寸貢又得，要佢忠肝義膽？亦得——冇錯，就像陳小春，難怪當日《古惑仔》電影Reboot時，也找唯唯演山雞⋯⋯但唯唯讓我們記得的未必是他的外型和演技，而主要是他的做人處世之道——他總是被外間認為擦鞋，但人生在世，擦鞋也是處世和工作一部分，而正因是工作，自然需要做得準確，而要做得準確，就必先知道自己幫邊個打工，清楚自己米飯班主是誰。唯唯除了對TVB忠心耿耿，也會在2015年北京的抗日紀念大閱兵時，在微博向中國老兵致敬，而且對比其他有份致敬的香港藝人，唯唯一雙堅毅銳利眼神明顯有交戲有誠意；當有人聲稱見到他參與反送中遊行而被大陸網民聲討，他會在微博每個留言不厭其煩解釋，而不是求其說一句Account被Hack就敷衍了事，這一點，足見唯唯的誠意、耐性和時間多的是。

10. 當我明白了唯唯，我突然好體諒譚德塞。就算他日譚德塞改名叫自己譚詠麟，依然好記得他在COVID-19蔓延時的所作所為。

1　唯唯，梁烈唯別稱，他把名字改為梁競徽。

今時今日
咁嘅抗疫態度
唔夠㗎

沒有口罩的你最需要甚麼？是一個口罩，而不是
天王的感性歌詞[1]。歌詞不是咒文，阻隔不了病毒。
撲不到廁紙抆屎的你最需要甚麼？就是一卷（或幾格）
廁紙，而不是歌神的磁性歌聲。歌聲，抆不到屎。

1. 　先旨聲明，在遙遠的上世紀90年代，四大天王的碟我都
　　有買，四大天王的戲我都有睇，沒有特別偏愛哪一個。

2. 　但現在，又不是90年代。

3. 　「天王」，早已變成一個歷史詞語，只用作指涉那一段已成歷史的香港
　　娛樂圈最後黃金時期——所謂黃金時期，其實潛藏了大量問題，潛藏了
　　大量沒被發現、就算發現都被懶理，以致造成日後衰亡頹唐的根源性問
　　題，所以，才成為最後黃金時期。

4. 　此時此地，2020年香港，四位天王地位當然還是尊崇的，上了神枱，
　　但過去那種神聖不可侵犯已經沒有了——不是華仔Fans鬧Leon、Leon
　　Fans又鬧回華仔那種純屬意氣之爭的言語冒犯，而是一種人對人的質
　　疑、批評，這種質疑或批評，是基於一種平等，天王即使擁有再多的錢
　　再多的Fans，在現實社會裡，都不過是一個人，像他也像你和我。

5.　大家置身同一個現實，大家都在面對同一樣的社會問題，尤其在疫症面前，人人平等——病毒不會因為你曾經被叫做「歌神」而迴避，也不會因為你曾經公開撐明日大嶼而放你一馬，你沒瀨嘢，純粹因為你不用怕手停口停冒死返工，加上不用親自出街撲口罩廁紙，大幅減低中招風險。

6.　「天王」、「歌神」、「影帝」，都沒有內置「慈善家」的意思，所以不一定需要強迫自己去做實事（或 X 事），展示自己有幾關心社會；但當「天王」、「歌神」、「影帝」被還原成一個人，就理應對現實有所感覺——但有感覺，不一定有感應；感應，是基於現實情況引起的個人感覺而作出的應對態度與方法。

7.　回到一個最家傳戶曉的例子，孟子說的「乍見孺子將入於井」。當我們望見某個細路就快跌落井，而你同細路（及其家屬）三唔識七，但你依然會湧起一種「X 街嘞」的感覺，這種感覺，令你好想去 Do Something 拯救細路——你當然可以齋嗌「Help」而霎時間想不出方法來，但斷估，你想到的方法，肯定不會是立即寫首歌，歌名叫《我知道》，以便表示自己知道；又或唱別人的歌，帶出等風雨經過的含意。

8.　我們質疑、批評劉華學友唱抗疫歌，未必是在質疑他們本身有沒有心（亦不排除兩位早就靜靜地送出大量抗疫物資），而是批評這種方法究竟有沒有用、是否不合時宜。一班日日（在資源嚴重不足情況下）搵命搏的醫護最需要甚麼？是不用再下下都搵條命去搏（千萬不要再道德騎劫，說甚麼他們的職責必然包括搵命搏這一環），而肯定不是需要外人做啦啦隊為他們打氣，鼓勵或表揚他們繼續放膽搵命搏——即使那個啦啦隊隊長，是歌神，又或是（從不具有實際意義的）甚麼民間特首。

9.　OK，再退一萬步，讓你們唱抗疫歌嘅，因為你們就只識做戲唱歌，那麼，請留意一下首歌的主題。劉華親自填詞的那一首，主題就是「我知道」，最後更不厭其煩（兼矯情地）打出兩行字「我不知道你是誰，但我知道你為了誰」，知道了，咁又點？班官夠話自己知道，醫管局Suppose都知道啦（但醫管局最想知的其實是罷工名單）。學友那一首，主題如歌名，「等風雨經過」──表面睇，冇嘢，但諗深一層，現在的局面真的會像風雨般自自然然經過？我寧願你唱《偷閒加油站》好過，至少「這一刻你若然覺得孤單」這句更中。歌唱完MV播完，歌神現身：「我張學友承諾，會做好個人衛生，懷著不自私、不添亂的態度，防止疫情擴散。」我不想添亂，但又真心想問，做好個人衛生是需要煞有介事向外人承諾的嗎？

10.　當臣子告知晉惠帝人民冇啖好食時，晉惠帝並沒有只說一句深情的「我知道」，又或齋用磁性聲音哼出「等風雨經過」，反而是，至少提出了一個（儘管不切實際的）方法。有理由相信，當我在疫境中感到空前絕望，或許真的會大嗌一聲「掙扎！」，甚或向已戴了幾日的口罩施展「臨兵鬥者皆陣列在前」，也肯定不會聽抗疫歌為自己打氣。在不恰當情況下為別人打氣，只是一種情緒騎劫，把悲情提煉成一種故作動人的情緒春藥。

--

1　疫情期間，張學友主唱的抗疫作品《等風雨經過》，並於MV致敬中國醫護；劉德華則將中國抗疫歌《愛的橋樑》填上廣東詞成《我知道》。

記憶的香港・
虛構的香港

我記憶裡有Sam Hui。

1. 我記憶裡的 Sam Hui，有不同來源。

2. 可以是《摩登保鑣》。這是我其中一個最早的港產片記憶。我永遠記得那場用廁所棍當波棍使用的學車片段。

3. 可以是「金唱片」。細路時每逢打風，電視台例牌播那些罐頭節目，其中一個必然是「金唱片頒獎典禮」。第一屆「金唱片」，1977年舉行。

4. 可以是《最佳拍檔》。真正令我亢奮的不是1982年的第一集，而是1983年的續集《最佳拍檔之大顯神通》——當中出現的機械人「黑霸王」，今時今日回看，自然相當豆泥，但在當年睇，感覺就是足以同其他機械人睇齊。

5. 自然還有他的歌。Sam Hui很多歌我都識唱，不是睇住歌詞跟住唱，而是在任何時候都能夠背住唱。

6. 是的，正因為我夠老，我成長的香港，跟Sam Hui當紅時的那個香港，是重疊的——我如實經歷了那個在「獅子山下」精神指導下、似乎相對簡單的香港——似乎相對簡單，不代表當年完全沒有政治問題，而是這些問題，不足以抵銷你搵食時的拼搏努力，令你最唔忿氣的，大概只是你明明付出了半斤卻得不到半兩的回報，但飲番杯冰凍啤酒，足以令你消氣。曾幾何時，我們都只把自己視為「打工仔」。「香港人」？未必是一個需要經常提及的身分。反而許冠傑的歌，一直很強調「香港」這個成分。

7. 這的確是上一代的感受與煩惱。許冠傑的歌能夠深入民心，是因為在那個(已逝去的)年代，他的確用廣東歌(還有黎彼得的歌詞)，回應了那個時代那個香港的問題，所以說他是上一代的產物，只是事實之陳述，不一定含有甚麼不敬，事實是當他在2004年復出，開騷，當香港人經歷了最不開心的2003年後聽回他的歌，聽回那一批已屬於舊時代的歌，的確喚起一種Bittersweet，一種鄉愁。在那一年聽回許冠傑的歌，是有一種暖，一種憶起舊香港的暖，這種暖，令我遙想起《洋紫荊》MV開頭，Sam Hui在晨光熹微下跑步，邊跑邊說：「有日我跑緊步嘅時候呢，就作咗一首歌，表達我對香港嘅一份深厚嘅感情。」《洋紫荊》收錄在1983年專輯《新的開始》，那一年，大部分人都因香港前途問題受到困擾。困擾永不止息，即使在三十七年後的2020年。2020年4月12日下午，當我在街邊偶然聽到身旁不遠處一個阿叔正在看Sam Hui網上演唱會直播，我也忍不住，拎電話出來，用數據，睇直播⋯⋯

8. 彷彿回到一個我生活過的香港。問題是，那個「香港」，不是年輕人所曾經歷過的——那個被高官們老人們成日掛在口邊、經由「獅子山下」精神指導支配的「香港」，對年輕人來說，就像在內容不完整的歷史課本上看到的盛世，沒有真實感，只有虛構感，而且更經過大量意識形態式的美化；面對這個跟自己沒有任何真實關係(甚至可能是被生安白造出來)的歷史，偏偏卻被要求死記，記入腦。

9. 還教他們沉默是金。但今時今日，真的可以灑脫地做人？就連肚餓時入黃店諗住灑脫地做個客人，原來都會遇上叫你拎出身分證的差人。

10. 我不懷疑許冠傑的初衷，只怪香港的此時此處此模樣，已不是他印象中的那時那處那模樣。

（只會）
對美國警暴
看不過眼的嘻哈俠

講堅，千禧後其中一個重要人物，肯定是MC煎。

1. Sorry，應該是MC Jin，畢竟我不是ABC，英文發音係差啲，實在唔好意思。

2. 最初知道MC Jin，是透過《狂野時速》——恕我膚淺，我向來視荷里活為一個重要指標，一個ABC能夠現身荷里活片，實在是一件好勁的事。出場時間？不重要。你不妨問問現在的陳法拉，她想由頭到尾擔正一齣大台劇集？抑或在Marvel Universe擔當一個（可能只出兩秒的）角色？

3. 拍Hollywood Movie之餘，仲要出唱片，而且在美國，登上的不是勁歌金榜，而是Billboard流行榜。學友貴為歌神，也從來沒有登上這個榜（MC Jin迷上Hip Hop前，的確鍾意過學友）。

4. Yes，我很膚淺，自細就覺得外國（主要是美國）的月亮特別圓，太陽特別光，颱風也特別猛，但從來——從來都沒有覺得美國的黑人才是人。黑人，固然不應受到警暴，香港人，亦一樣。所以當向來只會在社交媒體分享生活雜碎的 MC Jin 突然勇於聲討美國警暴，Yo Yo 我實在唔知應該畀乜反應好（當見到嗰啲吳彥祖呀馮德倫呀都先後加入聲討行列，我一樣不知道應該畀甚麼反應）。香港人，係咪零舍賤？

5. 當然，任何人都有權去聲討自己想聲討的事，有權去做自己想做的事，正如 MC Jin，明明一開始已在美國發展（發展得好不好是另一回事），竟然回到香港——不應該用「回到」，他是 ABC，American-Born Chinese，香港從來不是他的根，但他依然選擇降臨這個由島與半島構成的地方，一個從來冇人理會和明白 Hip Hop 的地方，謀求發展，離奇。但至少，在他眼中，香港這笪小地方，應該不算賤。

6. 《ABC》是他的身世自白。用廣東話，交代自己作為一個 ABC，一樣自小就睇 TVB（所以視帝黎耀祥當日那一句其實沒有錯，TVB 真的陪住不少人長大，錯的只是自小睇 ATV 的我）；一張標示自己身分的出世紙，也不代表甚麼，不能局限你的身分（「你使鬼理我邊度出世，只要我有料，一張出世紙點可以做代表」）——竹升，也是人，來到香港一樣可以投入去做一個香港人。

7. 於是明明拍過 Hollywood Movie 的 MC Jin，毅然加入 TVB，拍 Hong Kong Drama，主持《Big Boys Club》，甚至 JSG（亦即《勁歌金曲》）……努力地，抹甩那陣美國味，事實是，也的確讓他做出一點成績來，甚至在 2010 年被當時特首曾蔭權睇起，邀請一齊唱聖誕歌，拍 MV，祝福香港，起錨！——這絕對是 Hip Hop 史上的大事！ Hip Hop，正式被統治體系納入為一個宣傳工具。Freestyle 變成 Political Style。

8. 但小小香港不足以讓MC Jin的Freestyle肆意發揮。他降臨中國，化身Hip Hop Man，嘻哈俠，參加《中國有嘻哈》——留意，不是中國有Hip Hop，而是有嘻哈，中國自有中國特色的Hip Hop，而且中國有五千年歷史，有理由相信這種音樂也可能是由中國發明的；而MC Jin，最初用廣東話＋英語嘻哈，後來索性用普通話嘻哈，如果中國有嘻哈，當然是用普通話嘻哈。

9. 上述過程讓我看見一個ABC，American-Born Chinese，努力將自己變成Chinese（早知今日，他的父母當日就不應移民美國），再因良知發動而忍不住聲討American，聲討向黑人施暴的白種American。Yo，你能夠不感動嗎？

10. 至於嘻哈俠為何對近年香港人的遭遇保持緘默（未必是視 若 無 睹）？ Yo Yo Check it Out，「American-Born Chinese」，你邊度見到有Hong Kong出現？

由湯寶如的
回應講起

為何 Fans 一句「以為賣包（大笑 X2）」
會換來湯寶如「係呀同你打包呀」的回應？[1]
我不是湯寶如不是麥包更加不是賣包的，
自然不知道。

1. 我們已經進入了一個年輕人不再認識四大天王的
年代。

2. 但，有問題嗎？四大天王是偉人嗎？中史書要教
的嗎？OK，如果要教，教甚麼好？教學友曾經
在2020年同大家承諾自己會做好衛生、懷著不自
私不添亂態度防止疫情擴散？教劉華曾經因為關
注內地洪災而親手抄佛經送上祝福這片善心？

3. 四大天王，上世紀90年代的事了，接近30年前的
事了，這年頭的年輕人是絕對有權不認識的——
年輕人不用模仿梁漢文，不需要對任何年紀比自
己大的人都肅然起敬，看待成前輩。[2]

4.　這是一個再沒有明星的年代。在過去，就例如90年代，那班影星歌星總是神秘的，只會公開他們願意公開（給大眾知道）的事，而這些事，往往經過包裝，可能是好事，也可能是表面上未必好的事——例如緋聞，因為緋聞是證明自己夠不夠紅的證明（換轉阿豬阿狗同某某暗星拍拖，誰想知？），而且有了緋聞，便製造了回應和不回應的機會（不回應也是一種回應），才可以令事情發酵，讓大眾持續關心，但只能單方面關心，你的關心不能如實傳達給當事人——不像現在，馬明與靚湯拍拖，你可以雀躍到立即在二人IG留言分別送上祝福，開心到好似兩位他日擺酒時，會請埋你咁。

5.　時代真的不同了。在過去，例如Leon與樂基兒一起時，明明（唔關事的）你很想送上祝福卻苦無機會，畢竟當時沒有社交媒體。

6.　曾幾何時，明星的形象由其他人設計和處理，現在，通常由明星本人包辦和主導，而且往往是將自己所謂明星的一面隱藏，試圖將自己還原／裝扮成一個平凡人，一個跟平凡眾生同呼同吸的平凡人（反而一些真正平凡的人會落力將自己裝扮成不凡，連買套西裝都要公告天下兼Po埋張收據，為乜？為威）。

7.　同呼同吸之餘，還能同傾。於是，當湯寶如Po了一張恭賀麥包新店開張的相，會有Fans留言「以為賣包（大笑X2）」，湯寶如就離奇地回應「係呀同你打包呀」（大家應該明白「打包」的意思吧，我不專登解釋了），然後，就是一連串沒完沒了的留言和回應，由一個麥包，扯到顏色，扯到政治，甚至扯到已經遁入空門、法號釋道生的何寶生——在湯寶如高唱「在遠方於西雅圖天空」的90年代，這絕對絕對絕對絕對絕對是個夢，一個平凡人，試問邊有機會同當年都算OK紅的湯寶如對話和對質？

8. 同樣，很多平凡人也不曾想像過會有一天，在某人一個慶祝自己出道廿五周年的Po，留一句「如果可磊落做人你會更吸引」。然後，更加不能想像的是，被刪。[3]

9. 在現實世界，尊卑的確分明，但在社交媒體，地位Suppose對等——你有權在某人專頁留你想留的言，某人亦有權刪去任何她看不過眼的留言，而我只是奇怪，接連多次刪去這句由一個重要的人寫給她的歌詞，是基於甚麼原因？是因為不再認同這句話？但她依然是磊落的，她會專誠拍抖音片為內地高考生打氣——你可能會問：為何你得不到天后的打氣？鬼叫你考的是DSE。

10. 我目睹太多曾經深受愛戴的人，都輪流變成被討厭被唾棄的人。有人認命，有人從不介意，亦有人不甘心地問：你哋真係咁憎我哋？Anyway，湯寶如的回應至少讓我知道一個事實：麥包不是賣包。

1 湯寶如支持朋友麥長青開新店，在FB上載相片並留言：「麥包開鋪！一定支持。」有網民開玩笑留言：「以為賣包。」湯寶如卻回覆：「係呀同你打包啊！」該名網民回覆：「我講錯嘢開罪你咩？」。

2 譚詠麟公開明星足球隊與警方高層的合照，相中人包括梁漢文，結果被網民指摘。梁漢文回應「估唔到依家踢場波難，原來做人更難。踢完走，校長拉住話影張相⋯⋯做人應該尊重前輩⋯⋯」。詳見下文。

3 楊千嬅在FB貼圖慶祝出道25周年，引來網民洗版，一人一句「#如果可磊落做人你會更吸引」。

梁漢文的
人生觀,
明就明。

人生在世,總會面對好多前輩,
而且無可避免,會被前輩拉去影合照。

1. 所以我深切明白梁漢文的處境。

2. 但我不是梁漢文,自然不會知道佢個心諗乜:究竟
 那一刻,被「校長拉住話影張相」那一刻,他想影?
 還是不想影?

3. 如果他本身都想影,就沒有任何討論餘地。事實
 上,任何人都有權去跟他心目中的(所謂)前輩影相
 (或進行各種活動)。

4. 但如果他本身其實不想影的話——回看他事後在專頁和 IG 所寫:「踢完走,校長拉住話影張相……做人應該尊重前輩……」那兩組省略號,似語帶無奈,亦似有難言之隱——為了尊重前輩(而這個前輩又是校長),他唯有影;講到尾,不是他主動要求去影。而事實上,合照也不是由他 Po 出來,而是一手促成這張世紀合照的校長(不知基於甚麼原因)Po 出來,讓世人欣賞。結果?大家都知。

5. 對於這麼一張引起軒然大波的合照,他說「影張相,原來會被人覺得犯下彌天大罪」——語氣,有點不服氣,畢竟他之所以會影這張相,返本歸初,是因為他有一顆尊重前輩的心,因為他相信,做人應該尊重前輩。「應該」,隱含了一種道德的意味,以致「尊重前輩」,成為了一條需要遵守的道德律令。

6. 問題是:是不是所有前輩都應該尊重?這涉及對「前輩」二字的定義。如果他心目中的「前輩」,純粹代表年紀比他大的人(換言之他認為應該尊重任何年紀比他大的人),那麼,校長的確是要尊重的。即使校長明明自稱年年 25 歲,而梁漢文已經 48 歲。如果前輩真的單指年紀比自己大的人,梁漢文在世上的前輩實在太多,就連當日同樣有份踢波、現年 52 歲的李克勤,也是他的前輩(事實上,梁漢文當年參加新秀,選唱的參賽歌曲就是《深深深》),偏偏梁漢文沒有同李克勤合照——可能因為,李克勤並沒有拉住佢話要影相吧,畢竟梁漢文這條道德律令的邏輯是:前輩叫到,才不能推卻。面對前輩,他處於被動的位置。

7. 但「前輩」所包含的意義應該更多。如果見到街邊有個老嘢不戴口罩兼隨地吐痰,即使年紀擺明比我大,我亦絕對不會認為他是我的前輩,不會尊重他(更加不會尊重他享用不戴口罩兼隨地吐痰的權利)。

8. 梁漢文的事業總是跌跌撞撞。他出道時，比好多新人幸運，好快就有首本名曲，只是有一段長時間都只得這首本名曲；終於等到另一個機會來臨了，一下子把他帶到一個好高好高的位置，但永遠都只能夠，企一陣，望兩望，就要離開——而這情況，不斷循環。梁漢文1989年參加新秀，上世紀90年代出道，經歷過千禧，再走到現在，表面看，無穿無爛，但奇怪在，你不會覺得他屬於任何年代——這不代表他能跨越時代，而是他一直被時代洪流淹沒，每一個他經歷過的時代都找不到他的痕跡。

9. 捱到2020年，他千辛萬苦，等咗半年先踢到一場波，估唔到依家踢場波難，原來做人更難。梁漢文這句感嘆，實在令我感嘆——做人，自然是難過踢波，但在他心中，踢波的難度系數原來一直都比做人為高。

10. OK，唔緊要，我即管從梁漢文的角度出發：做人，成日都可以做，但在2020年要踢一場波，真的好難，難在要等波地重開，等齊腳，踢完了，又要為尊重前輩而影合照（再被公開）；然後，再要承受指責，但他又不能叫指責的人唔好咁X嘈。其實，波友不是七友，是有得揀的。揀波友，也是做人的一環。明就明。

「曹永廉認證」是一種健康碼？

在芸芸高官中感覺最老好人的
張建宗呼籲大家參與全民檢測時，
「曹永廉認證」先破閘推出。

1. 參與者是黃翠如——嚴格來說是，不知哪裡來的福氣，黃翠如被動地，得到「曹永廉認證」。

2. 認證了甚麼？「不是黃屍」。那麼，是甚麼屍？說話不用講得太白啦有時[1]。

3. 但先旨聲明，這句「黃翠如不是黃屍」，是由一個名字叫「曹永廉」的網民在某群組發表的，至於這個「曹永廉」是否就是那個（現實中身為蕭正楠老友的）曹永廉？我真的不知道，我甚至連曹永廉同蕭正楠竟然是老友這回事都不知道（有需要知道的嗎？）。別怪我，要怪就怪嘰嘰凍。

4. 所以，下文但凡出現曹永廉三個字，一律會用「曹永廉」代替，以茲識別。你不識別，是閣下的事；你硬要將「曹永廉」等同曹永廉，我亦吹你唔脹。

5. 先說少少歷史。在「『曹永廉』認證」面世前，香港娛樂圈大概就只有「譚校長認證」（當然還有其他認證，只是威力都及不上「譚校長認證」）：多年來關心娛樂發展的譚校長，有鋪癮，鍾意點名讚揚某些他睇好的歌手或藝人，但可能被點名的人不夠勤力或純粹不夠運，不是紅不起，就是紅極有個譜。最近一位得到「譚校長認證」的幸運兒，是王浩信，譚校長甚至說王浩信在新劇的演出媲美星爺和子華（那齣新劇我沒有看，未能驗證這番話）。

6. 一旦有幸獲得「譚校長認證」，好簡單，回應時只需表現得謙虛，加多句「唔敢當」，便相當得體。相比起「譚校長認證」，得到「譚校長合照」便難處理得多，因為你永遠不知道朋友多多的譚校長，會拉哪個爭議性人物同你合照。

7. 獲得「曹永廉認證」呢？複雜得多，複雜在：這是一個身分的標籤，而這個標籤，代表了一個立場，偏偏身在香港娛樂圈，最怕讓人知道的，就是個人立場——騎牆，永遠好過有鮮明立場。所以絕少有香港藝人會在一些涉及香港的大是大非上企出來，但當面對外國Issue，就會失驚無神相當落力——美國黑人面臨暴力？即刻個個進軍國際線。

8. 現在黃翠如正正面對一個極尷尬情況，這種尷尬，令我想起一個Situation，「空聞大師Situation」。空聞大師，少林寺方丈，曾經被殷素素在一眾武林人士面前，高調地拉埋一邊，再細細聲咬耳仔透露金毛獅王下落——如果你有看過《倚天屠龍記》，應該知道殷素素根本沒說甚麼，卻令空聞大師得到「殷素素認證」，認證為「全武林唯一知道金毛獅王下落的人」，從此，百詞莫辯，水洗唔清。

9. 但黃翠如比空聞大師更尷尬，尷尬在被表明立場。如果幫她表態的是老公，無話好說，偏偏現在衝出來幫她的是老公個Friend（嚴格來說是一個用其老公個Friend名義出Po的人），而這個名字，在某個族群裡又一直是金漆招牌Q嘜認證。我嘗試代入黃翠如去諗：首先，肯定不能夠單用一句「唔敢當」胡混過去（「唔敢當」某程度上亦代表接受這個認證）；然後，只餘下兩個取態，承認或否認，但無論承認抑或否認，風險與成本都太高……嘩，諗唔掂。幸好當事人好快就諗得掂，選擇了另一個解決方法：刪網民留言。刪留言的同時，對那個認證卻不作回應，但這樣，又算不算默認？

10. 其實是黃翠如抑或藍翠如，都多餘，我根本不Care，我Care的是「『曹永廉』認證」所潛藏的威力，威力就像另一種健康碼——當健康碼被聲稱是用來證明你身體夠健康，「『曹永廉』認證」就恍如用來證明你思想心志夠健康，當身心都符合（某個標準的）健康，才有資格做一個獲認可的健康人。

1　名為「曹永廉」的網民在親政府FB群組「Save HK」，留言「黃翠如不是黃屍」並附上三個雙手合十的emoji。

我都係人嚟，我明白柏豪

我都係人嚟，我明白柏豪。
你不明白柏豪？你仲係咪人嚟？

1. 有人花上三十年苦心研究，終於創製一隻既（唔）似鴨又（唔）似兔的 Art Piece[1]。有人活了三十多年，終於發出一聲「我都係人嚟」的悲鳴[2]。

2. 你，好地地一個人，平日吃喝拉撒睡，不會無緣無故疾呼自己係人嚟，因為你係咪人，一望個殼，就知。

3. 所以如果有人突然高聲疾呼「我都係人嚟」，他想說的，一定不是單看字面意義就能明白，或單純睇個殼這麼簡單。

4. 尤其說的人是柏豪。大家都知道，柏豪的文學修養可不是蓋的，文學最高境界，是能將個人感情轉化，轉移並化在一些明明與自己無關的物件上，即使那樣物件只是一隻爛掉的水杯。你不懂得欣賞？當然啦，你不是文人。[3]

5. 我當然也不是文人，但至少，是一個會懂得欣賞別人的人。一直沒有機會說明白，且讓我一次過講清楚：一直都非常睇好柏豪，甚至認為在樂仔移居台灣的日子，唯獨他，才有資格頂替樂仔的一席位。

6.　你要明白柏豪有今時今日的成就（例如剛剛同面部輪廓好靚的胡鴻鈞平分勁歌最受歡迎男歌手寶座），是全靠他個人努力——返本歸初，他只是個錄音室工程師，說是工程師，但工作包括與音樂工程無關的斟茶遞水。根據資料顯示，他便曾為天后容祖兒斟水，但害羞的他（文人總是比較害羞），竟然不敢望實對方，令對方不認得他。到了今時今日，只會有人認不出姜濤，卻肯定沒有人認不出柏豪。憑著個人努力（和不知哪裡來的運氣），柏豪好快就成為紅歌手，甚至兼任唱作人——想深一層，這也是理所當然，一個擁有文人修養的人，一旦唱歌，自然是做唱作人。

7.　而柏豪的努力是有目共睹，不只在歌唱事業，還有演戲。他演過甚麼角色未必重要，因為真正重要的演出，一齣就夠，而柏豪便曾演過一齣《色模》，在戲中他要暫時忘卻自己的型男外貌，男扮女裝，扮一個係人都望得出係男人的核突女人，但這就是柏豪演技之莫測高深，若果扮到沒有人睇得出是男扮女裝，就喪失了男扮女裝的應有效果和意義了吧；What ？你說這齣戲Cheap ？這只是你這種俗人的偏見，因為對於一個真正的藝術工作者，無論High與Cheap，都是一次難能可貴的獨特機會，況且就算其他人不High，你自己夠High便可以了。

8.　當這麼一個有文學修養而又敬業樂業的人終於勇奪半個最受歡迎男歌手了，卻沒有一個Fans等待他恭喜他，有一些甚至整爛他的CD（但暫時未見有人聲稱整爛《色模》隻碟，可能不是有太多人買吧），又在社交平台畀人鬧鬧，這樣被離棄，實在難怪他會發出「我都係人㗎」的悲鳴——似要表明自己也是一個普通人，會有感情，會不開心，會感到傷心——我尊敬的柏豪，就算只是回應娛記一些別有用心的提問，也不忘趁機兜個圈，說明「人」的特質。

9. 「人」，就是有感情的動物，會因為一些外在事物或事情而受影響，例如有人會因為一個水杯而感動，有人（甚至是失業的人）會聽《一事無成》而感動[4]，也有人會因為看《色模》而變得異常衝動——以上感受，都是「人」的被動反應。當然還有之後的主動行為：像柏豪，便因為打爛一個水杯，被動地好感動，再主動地沿著這份感動，寫了一篇足以角逐諾貝爾文學獎的短文（嗱，我真心的）；所以，亦自然會有人看見別人去接受某些訪問兼發表了某些言論，因而（被動地）憤怒，繼而（主動地）割席，而雙方，其實都在主動去做自己認為應該去做的事——說到「應該」，便涉及價值判斷，「人」，除了是感情動物，還是會因應價值判斷而知道甚麼該做甚麼不該做，是不為也，非不能也。

10. 原來人生覺得最爛的事情也未必是最糟，因為最糟的可能一直就在眼前而未曾發現，又或者根本就是自己。

1 廣州美術學院教授馮峰發表作品《鴨兔元旦》，被質疑抄襲著名卡通人物 Miffy。

2 周柏豪發表愛國言論後，遭到歌迷割席，周柏豪回應：「當然一路支持自己嘅人，因為我突然一啲言論去到所謂割席，甚至整爛晒啲 CD，當然係一件傷心事，但對我嚟講會有啲唔開心，我都係人嚟。」

3 2012年，周柏豪於其 FB 上載一張玻璃杯碎片的照片，再附上一段感受「今天不小心把心愛的水杯打碎了，事後我用了十五分鐘去細心欣賞，發現打碎了的玻璃碎，竟然比起平日那個形態更美……」這段文字後來成為網絡潮文。

4 周柏豪和鄭融出席 TVB 慈善節目《萬眾同心公益金》，於為失業家庭打氣的環節中，唱出《一事無成》，歌詞包括「好想好好的打拼 / 可惜得到只有劣評 / 沒有半粒星」，惹來爭議。

其實你在
Challenge 甚麼？

那天開 IG，突然見到很多城中
有頭有面有名有姓的女士
(斷估沒有人敢借用她們名字做 IG 名吧)，
Po 了一張自己的黑白靚相[1]。

1. 目的，撑女權。

2. 這是一個多麼美麗的畫面。體認到自己權利，然
 後自己權利自己撑，快捷又方便。

3. 尤其在這個滿布賤男人的香港。就算我是男人，
 都要咁講。窮的男人固然賤，有錢的男人，就更
 加賤上加賤，賤在以為有幾個臭錢就可以買到任
 何他想要的——這類有米賤男人，只會物化眼前
 任何事物，因為一旦被物化，就代表有個價，鍾
 意？買囉；玩厭了？掉囉。

4. 難得還有這群城中名女人挑通眼眉，不分界別，你點我名，我又點佢名，齊齊接受Challenge，同氣連枝，貼一張唯美黑白照，寫幾句振奮女人心的話語（而且是英語），彰顯女權。她們的黑白照，問心，各具美態：有些雍容，有些華貴；有些素顏展示自然美，有些就Deep V加朵Flower，而其中一位，甚至出動之前懷孕期間拍下的靚相，總之，統統都不是求其影張相就交差，足見她們對這個Challenge的重視，對女權的重視。暫時所見，接受Challenge的都是有頭有面的女人（至少我見不到我認識的平民有份參與），當中，也有男人——孫耀威，Po了一張揸住兜唔知乜的黑白相，而點他名的，是「ericsuen」，亦即他本人，非常有心。

5. 這令我想起幾年前那個「冰桶挑戰」（Ice Bucket Challenge）。有機構為引起世人對「漸凍人症」患者的關注，在網上發起一個Challenge，將冰水倒頭淋，感受患者痛苦——霎時間，一開FB，就是明星名人往自身淋冰水的短片，有些簡單拍攝，有些隆重其事到專登借埋場地，然後，連平民百姓都玩；而當愈來愈多人接受Challenge，就漸漸變成遊戲，你玩我又玩，最緊要是鬥快玩，因為大家都不知道潮流幾時完結不能再玩。結果，感受痛苦的體驗，變成展示快樂的玩意，Challenge的原有意義，散失了。

6. 這時代，你絕對有權接受任何Challenge，但至少，先知道自己在Challenge甚麼。平民百姓不知道？冇所謂，畢竟世人不會Care某個平民X咗（X，一個介乎6與8之間的數字）；但作為一個有頭有面的名人，就不同了。

7. 返本歸初，這個黑白相Challenge的發起原因，是悲痛的。在土耳其，經常有女性被殺，第二天，當報紙報道時，自然一併刊登死者相片——參與Challenge的女性Po自己的黑白相，其實是在咒自己、大吉利是地說明：自己隨時有可能成為下一個被報道的受害者，死於男性暴力下的不幸者。黑白相，就是車頭相。這不是一次黑白靚相徵集，反而是一次車頭相結集。

8. 這個Challenge的意義的確可被詮釋、轉化為一次女權的彰顯，但背後原因，毫不美麗動人，反而充滿血淚，血淚結合成一股沉痛力量，聲討男性暴力，聲討Femicide。

9. 不知者不罪，不知道也不是甚麼彌天大罪，畢竟接受Challlenge的，都（Suppose）是抱著一股善意，只是這股善意，似乎好識揀，專揀在某些不會冒犯別人、不含任何大是大非價值判斷的時候出現，但求營造一個圖片美麗立體咁濟的和諧願景。

10. 要關心女性權益，六年前已有一個更名正言順的機會。2015年7月30日，葉蘊儀在網上發起一人一相行動，反對女性胸部被視為攻擊性武器[2]，但當時不見有任何一個接受黑白照Challenge的城中名女人有參與，或許有一些太忙沒有留意新聞，又或許有一些，真的視女性胸部為征服賤男人的原始武器。

. .

1　2020年夏天，網上興起「#womenempowerment」、「#womensupportingwomen」運動，在Instagram貼出黑白照支持女權，不少香港名媛都有響應，但被批評這些名人不知道這次Challenge的真正意義。

2　反水貨客示威者吳麗英因「胸部襲警」被判入獄三個半月，全城嘩然，葉蘊儀發起「一人一相」行動聲援。

2.
紀律

香港娛樂總是充斥著紀律部隊題材，
想不到的是，紀律部隊也和娛樂圈齊齊變。

有型的城城
怎樣捍衛
香港法治精神？

「法治精神，係我哋香港仍然
成為國際金融中心嘅重要基石。」
說的不是盧偉聰，而是城城。

1.　嚴格來說是城城在《寒戰》的角色劉傑輝。

2.　以上一段話，出現在《寒戰II》散場前的一個記者會——不是反修
　　例運動期間每日晏晝四點都例行進行(但有時又會突然唔開)的那
　　一個，而是當身為警務處處長的劉傑輝，終於完成三件事後——
　　搵返第一集神秘失蹤的衝鋒車、搗破某野心家旗下的一隊人馬，
　　以及成功剿滅嗰班唔妥佢的警隊高層——開完PC發表完字字鏗
　　鏘的講話。有型的城城，就有型到恍如行緊Catwalk地，步出警
　　察總部，身邊並冇隨從傍實。

3.　但秉承第一集傳統，隱身幕後的Final Boss依然未出現，一切留待下回
　　分解。

4.　點知拍唔成——又或者咁講，唔知幾時先可以開拍。

5. 《寒戰》在2012年上映時，好收得，成為該年度香港華語片票房冠軍，在翌年的香港電影金像獎更獲十二項提名，最後攞去四分之三亦即九個獎，除了最佳電影最佳導演最佳編劇，徐家傑更（憑幾場望落冇嘢實則高深的戲）贏了最佳新演員。

6. 好收得＋好多獎，不代表有口皆碑，事實是不少人都恥笑《寒戰》（尤其第二集）。實不相瞞，我都有笑（但又未去到恥笑程度），For Example：A. 那種以為在每一句對白攙幾粒英文單字詞語就代表Professional的思維（第二集加入了Janice Man，她的角色又被安排為律師，情況更加嚴重）；B. 除了用語言營造專業，也動用表情——基本上在「寒戰Universe」冇一個人會笑（就算笑，都是奸笑，像彭于晏，但恕我直言，每次見佢懶運籌帷幄地奸笑，都隱隱然滲出一絲弱智），證明做公僕可不是說笑；C. 城城與梁家輝那場疊聲戲——第一次睇還可以，點知到續集又嚟一次，習俗咩而家。至於那些被坊間狠批的犯駁我就不太Care，反正現實生活中再犯駁的事都有，如果死都堅持電影所虛構的世界要100%合理，唔該你先要求現實生活合理一點吧。

7. 但《寒戰》的確突破了香港警匪片的例牌框框。在過去，出現在香港警匪片的主角只會是散仔，日日努力捉賊都無望升職的員佐級散仔，經典代表是陳家駒[1]，對工作的埋怨離不開自己揸槍出去搵命搏，上司就只識得匿喺房歎冷氣（今時今日不同了，員佐級即使位處警察職級中的最低級，除了繼續鬧上司，更不時主動對政府獻策）。

8. 香港警匪片就沒有高級警員嗎？當然不是，但在過去那些以員佐級散仔做主角的警匪片中，督察這角色的存在，功能離不開：A. 歎冷氣、B. 鬧散仔、C. 等行動成功後開PC領功（綜合起來就是「歎冷氣鬧散仔等行動成功後開PC領功」）；直到《無間道》劉健明，終於出現了一個高級督察主角，著西裝，行路如Catwalk，有得坐冷氣房，但又要搵命搏。但劉健明再高級，根據香港警察職級，只屬中級。

9. 《寒戰》卻以憲委級作為主角，而且是警務處副處長。咁當然，劇情需要下，位列副處長的城城還是需要揸槍駁火，到第二集坐正做CP了，仲大鑊，要帶犯人同炸彈落港鐵站（時代所限，當時編劇還未能寫出隨時封站的劇情），And Then又要著恤衫西褲在城隧孤身迎戰一Team重火力敵人（但沒有擦傷之餘甚至連恤衫衫腳都全程攝在西褲裡）……《寒戰》借這個講得又打得但主要靠一把口去服眾的CP，展示香港法治精神，展示警隊這個行政延伸機構在維持香港法治上所扮演的角色，而法治精神的前設必需是：政府的行為都是合法的。

10. 《寒戰II》更大野心，交代首集未現身的Final Boss（點知到散場先知佢都未係Final Boss），揭示一個密謀操縱香港的權力體系，當中涉及律政司、警隊高層、議員等；要達成目的，其中一步就是剷除異己城城——既屬政治問題，就用政治處理（而不是政治問題經濟處理），在立法會，Set定壇攞正牌彈劾。當然，劇情安排城城在內外夾攻下依然保持沉著冷靜最後解決一場政治風波而又不失有型，並不忘開PC交代：「作為統領香港最龐大專業團隊嘅警察首長，我更加要時刻警惕，警隊嘅每一個決定，都唔可以成為野心家嘅政治工具。」如果第三集拍得成，城城在PC會講乜？會唔會講「不要再糾纏721，香港要向前發展」？

1 《警察故事》中，由成龍飾演的警察角色。

香港警方
原來最撐廣東歌

此時此刻，環顧香港，
誰最重視廣東歌？

1. 是香港警方。

2. 理大圍城第一夜，專業優秀的香港警方在毫無預警也沒有舉旗的情況下，突然播放一連串廣東歌。

3. 烽烽火火，突然播歌，這情況，令我遙想起一齣上世紀80年代著名動畫《超時空要塞》：地球人在危急存亡之秋，也是借助林明明（這是當年ATV的譯名，角色的日文原名是鈴明美）的歌聲（和美色），令來自外太空野心勃勃未受過文明洗禮的祖拿達軍，初嘗流行歌的力量，陶醉音階，放下屠刀。

4. 一個林明明，便成功止暴制亂。

5. 我當然不知道是否有智將參考了《超時空要塞》，才想出在那僵持不下的Moment播放廣東歌，但正如《超時空要塞》已經是一齣古舊到好多大學生都未必睇過聽過的陳年動畫，那晚被臨時徵用的廣東歌（期間還穿插了一些國語歌），我敢寫包單，至少九成，當時身處理大的學生都未聽過。

6. 例如李克勤《告別校園時》。歌詞訴說了告別校園的淡淡憂傷，克勤的唱腔亦在巔峰時期（我不是說現在的他走下坡，反而是飛越巔峰，不然也不會在2017年度勁歌總選終於奪得最受歡迎歌星獎），但首歌，1991年出土；唯一可能，選歌者本人實在太懷念自己的毅進歲月，所以憑歌寄意，同時讓留守學生憶苦思甜，放眼未來。但更有可能的是：純粹借個歌名，叫留守的人要識時務，離開Poly。

7. Song List 中還有羅文的《號角》，一首描述烽煙四起盼待和平結束紛爭的歌曲，畫公仔畫出內臟，只是在籠記病逝的 2002 年，現場最老的學生，可能都只得幾歲，更何況這首歌已經是 1980 年，一個還在英殖時期、傳說中香港正步入黃金年代的年分。還有肥媽《友誼之光》，來自 1987 年經典電影《監獄風雲》，描述監犯在懲教主任殺手雄壓迫下群起反抗的故事。播這首歌，用意是甚麼？表面看，似乎是用來恫嚇留守人士，但歌曲中所呈現的友誼之光，又會否有另一層含義？我不知道，我只知道有關方面好應該邀請肥媽到場拉闊獻唱，而且不戴豬嘴，感染力催淚力定必勁過播帶。

8. 外間一味插歌單老土，其實當中也有千禧後的歌。Eason《十面埋伏》，2003 年出品，首歌明明講緊一個癡戀者（或癡漢）伏不到人的複雜感受，但有理由相信，選歌的兄台只 Focus 在歌名上，試圖用歌名形容當晚的嚴密布防。

9. 另一首單純借歌名抒發警方心聲的是《年少無知》。細味歌詞，其實是形容人在成長過程中不斷丟棄初心——可能是主動，也可能是為世所迫，總之，當初信守的各種人生價值隨著年歲增長，都注定無法修補。歌詞其實緊扣《天與地》三名角色，三名經歷過食人而得以存活下來、有命繼續成長最終變成（自己曾經討厭的）大人——「年少無知」，不是對年輕的判詞，反而是反話地讚頌年輕人，讚頌有些價值只有年輕人才會去相信、追尋和擁有；而這些，某某太子女自然不會明白。

10. 我戥填詞人不值，歌曲被誤解（甚至根本不求甚解）和誤用，但沒辦法，任何人都有詮釋的權利，正如揸電單車衝入人群可被詮釋成分隔人群、叫人射頭可被詮釋成叫人射上半身、雞蛋甚至可被詮釋成高牆（難怪藥箱都可以變首飾箱）。Anyway，為表揚警方對廣東歌的重視，建議勁歌總選不妨新增、甚或索性改頒以下獎項：最受警方歡迎圍捕歌曲、最受警方歡迎新人獎、最受警方歡迎男女歌手（我有預感，校長肥媽攞硬金獎），以及最能代表警方的金曲金獎：《我至叻》。

WONG HE，
注定做不成
幽默的PK

2.3

如果王喜當日選擇留在警隊，會點？

1. 如果命運能選擇。

2. 那麼，王喜便不會是《闔府統請》的OK德，不會是《烈火雄心》的駱天佑，不會是《烈火雄心II》的紀德田，不會是《吾係差人》的周世芬，不會是《天天天晴》的苟文虎（可能你不為意，其實他是第二男主角），而隨時有可能是……未來一哥——可能，就是乜都有可能發生；可能，是指向未來，世人或許有能力操控一個機構（例如WHO），但注定操控不了未來。

3. 反正都是想像，不妨繼續想像落去：如果王喜成為一哥，他會是一個怎麼樣的一哥？他會否像現任一哥般訓斥揸電單車衝向人群的警員？又會否像現任一哥般那麼幽默？並且識得在明星飯局這類開心場合即席唱返首《朋友》？

4. 不會有答案，永遠都不會有答案，因為一切都只是「What if?」式想像。

5. 現實中的王喜，曾經在大台拍了幾齣受歡迎到堪稱港人集體回憶的劇集，演了好幾個受歡迎到今時今日大家仲記得的角色，但同時，又屢被指是難合作的麻煩友（這一點我無法驗證，畢竟未跟他合作過）；然後，離開大台，有點冇癮地。

6. 而我最有印象的其實是一個畫面：在陳志雲犯了官非的日子，王喜總是陪伴在側，擔遮，遮風擋雨。幫一個呼風喚雨的人擔遮，是示忠是識做；幫一個交上噩運連自己都愁緊的人擔遮，就應該是情也是義（儘管旁人會覺得你唔識諗）。

7. 然後，有一段長時間，我沒有再留意到王喜，只是偶然在港台劇見到他，例如《火速救兵》的某些單元。再然後，在2019年，交通燈失靈的日子——OK，你絕對有權話交通燈遭受破壞，但受破壞是一回事，有沒有交通警在場指揮交通又是另一回事，而現實是：冇啊。咁，點呀？由普通市民（無償地代替交通警）指揮交通，那個普通市民，便是王喜。我們突然記起，他在加入娛樂圈前，是警務人員，一個曾經被警務處表揚、並將他的英雄事蹟記錄下來輯錄成書的警務人員。這不是他慨勁地向娛記自爆，反而是基於充分考慮，才配合警隊，協助這本羅列十件警隊英雄事的書出版，於是這件發生在1989年的事，才得以公開——但王喜沒有再說其他當差威水史，不是謙，而是因為離職時簽署了文件，除非警方授權，否則不可以公開當差時處理過的任何事。他很清楚作為警務人員的職份責任，就算是已離職的警務人員，那個職份與責任（和承諾）仍然存在——有理由相信，在很多休班警眼中，王喜太拘謹了。

8.	2019年，王喜再次現身幕前，不是大台劇集，而是YouTube節目《警棍》，一人分飾幾角：「新宿景揗Shinjuku Baton」、「步徒」，還有「4點鐘王Sir」，以戲謔《警訊》的方式，幽默地，反諷一些香港事，一些只要你有留意2019下半年便會明白的事。嗱，問心，若以純粹睇節目的角度看，《警棍》絕不算好（主要是節奏不好），但這個節目本質，不在引你笑——就算笑，都只是苦笑，例如他示範怎樣將自己變成一具無可疑的屍體，而方法是，跳樓。

9.	再然後，有《警棍》改良版《驚方訊息》。在這個附屬於《頭條新聞》的環節裡，王喜化身（每次出場都由垃圾筒彈出來的）「忠勇毅」，開懷地，同大家計算一下香港警察的實際工作時間，又或興奮地，羅列一下過去十二宗並判斷為「無可疑」的死亡事件。

10.	怎樣才算抹黑？好難定斷。如果《驚方訊息》是由一個普通演員去做，的確容易令有關方面感到受傷害，問題是，現在演繹的是王喜，一個如假包換的前警察，而且是一個英雄事蹟受到表揚甚至被寫埋落書留世的前警察，他這樣做，真的純粹抹黑？如果講到抹黑，過去不少香港電影抹得仲勁，就例如啟發了一哥語言技巧的志偉那齣《小小小警察》：當差的主角，生得矮撞板不特止，更戀上風塵女子犯人，而最離譜的是，當中甚至提到警隊會在精神病院招聘新血，咁咪即係擺到明話差佬癲？你不要同我講這是幽默，我自問好傷心難過，完全接受唔到。

一個
陳木勝，
幾個港警

有些電影，你永遠不會忘記。
例如《衝鋒隊：怒火街頭》。

1. 那一年，1996年。香港電影市道開始轉差，轉差的原因，被指是
翻版，於是衍生了一種心態：香港電影，睇翻版就夠，願意畀錢
買隻翻版碟，已經是一種支持(被認為垃圾的，連翻版都不買不
睇)。香港電影，不需買飛入場。入場，只會睇荷里活片。

2. 翻版是否造成香港電影市道轉差的唯一原因？我們被灌輸的答
案：是。然而，心水清的人會發現，這其實是90年代初香港電影
業所造成的孽——當某個潮流興起，全世界就趕拍搶拍爭住拍，
像賭片流行時，神聖俠霸王輪流出場，人生與命運，只能在賭枱
上發生；到了古裝武俠片風光嘞，觀眾買飛入場就只會目睹香港
演員統統化身古裝飛人飛來飛去，會身穿時裝在今日香港腳踏實
地的？簡直稀有生物。不論是爭住拍古裝片或鍾情睇古裝片的香
港人，其實都沒有歷史感。

3. 大家都不想蝕底，只想抓緊時機趁熱潮未過盡快搵錢。日後發展？日後才去想。

4. 《衝鋒隊》所面臨的就是這麼一個時勢：香港人不看好香港電影。陳木勝卻用一齣警匪片，證明了香港還是有好電影，香港還存在有心的電影人。

5. 警匪片在香港，從來都不算潮流——潮流是有時限性，只有霎時的價值——警匪片的存在，卻是常態，我們未曾經歷過一個沒有警匪片的時間。

6. 分別只是，點拍。由成家班去拍，就變成城市技擊電影，比起揸槍，警匪雙方都比較熱衷用拳腳；由吳宇森去拍，就變成展示男性情義的浪漫電影，而基於入子彈這動作太真實，真實就不夠浪漫，所以在 John Woo 的宇宙裡每把槍都配備無限子彈；由林嶺東去拍，就變成以躁動主導，我們看見的，是對這城市的滿腔怒火。

7. 《衝鋒隊》追求真實感，槍戰要有真實感，警察也要有真實感，真實感來自他們都是人，因為是有血有肉的人，會有愛憎，會有懦弱與堅強，會有人性光輝也會有人的卑劣，亦自然地，會有情緒，情緒衍生很多事，例如辦公室政治，所以朱華標在差館會有死對頭，會出手打死對頭，會連累自己被燉，但就算被燉，也絲毫不阻他撲滅罪行，而他那麼積極去撲滅罪行，就是純粹為了撲滅罪行，而不是博有朝一日再被賞識再升職。

8. 跟朱華標一樣對警察職責執著的，還有《保持通話》的阿輝。這個曾經擔任重案組督察的現任交通警，偶然遇上主角阿邦，因而意識到一宗嚴重罪行有可能正在發生（《保持通話》改編自荷里活片《駁命來電》，我沒看過原版，不知道阿輝的角色設定有幾多來自原版）；最後，當一切完結了，阿邦與阿輝閒聊，阿輝只說，自己這樣做，「應份嘅」——因為「應份」，令他在休班時分，依然單人匹馬去撲滅罪行，而不是去爆格或偷拍裙底製造罪行。

9. 還有《新警察故事》。先天問題，當中注定有不少讓大家Recall原版的誇張動作奇觀，但不算嚴重，而且悅目，我更在意的，是片中描述了兩個警察：A. 主角不再是信奉個人主義的陳家駒，而是帶領一Team人的陳國榮，因一次行動令全Team人死清光，他放棄自己放浪形骸，直到遇上一個（原來曾經被自己警察身分拯救、啟發的）青年，才企番起身，重生；B. 一個出場不多的北區總警司，就是他，令自己個仔變成一個恨透差人的人，矢志成為大犯罪家，向警察（這個身分）報復，最後，更選擇死在自己老竇面前。我不知道這位總警司全家有幾多人，但他的所作所為的的確確，間接害死自己個仔（以及不少伙記和大量無辜市民）。

10. 下一齣香港警匪片幾時會有？如果有，裡面的警察又會怎樣被描寫？我當然不會知，我只知，我不想再看香港警匪片。

人好呃
堅好睇

我睇堅哥的演出，肯定多過睇楊明。

1. 你就當我唔識貨，嚴格來說我從未睇過楊明任何幕前演出——除了早前那段交通意外後的獨家訪問。獨家是因為，這個訪問只有大台才能做到。

2. 在大台不會見到堅哥，堅哥只在港台出現——在港台製作的《警訊》出現。

3. 「香港電台《警訊》節目最後一集錄影完畢，這廠景永遠都唔會再出現，47年嘅節目23年參與，今日嘅完結心內才知道咩叫完結，感覺難以形容，衷心感謝監製導演幕前幕後同事，多謝各位嘅支持，警訊節目也成為香港人嘅集體回憶，明晚我會一家人一齊睇最後一集嘅《警訊》」——2020年8月12日，堅哥在專頁這樣說。

4. 是的，這個長達47年（比我還要老）的節目，已經完結——你可能會拗，《警訊》不是有傳改由另一間電視台製作嗎？OK Fine，以後未來是個謎，無論日後誰有幸接手製作全新一輯《警訊》，但《警訊》，在某種意義下，的確已經完結。

5. 因為《警訊》由一開始便不只是一個普通資訊節目，而是要向香港市民交代：警察是甚麼？

6. 「警察是甚麼？」這問題，在交代一個身分，一個紀律部隊的身分，而要符合這個身分，就必需同時交代以下兩點：警察應該做甚麼？警察不應該做甚麼？

7. 警察應該做甚麼？撲滅罪行維持社會治安，作為良好市民，自然要奉公守法，所以《警訊》會透過各類案件重演，清楚交代甚麼是犯法，讓市民知道；而重點是，警察本身，也是市民，所以一樣需要奉公守法。警察不應該做甚麼？不用畫公仔畫出內臟吧。

8. 小時候的我會追《警訊》。《警訊》讓我目睹一個平日接觸不到但其實一直圍繞著我的世界，那個世界存在了各種源自人心的邪惡，輕則偷呃拐騙，重則殺人放火（甚至燒屍分屍碎屍溶屍）；尤其是由《警訊》衍生的《繩之於法》，看著那些交代極嚴重罪行的短劇以及一張張真實圖片（例如寶馬山雙屍案），我認，我的確是以一種又要驚又要睇的獵奇心態旁觀，但同時，又知道有人正在保護我——在主持人身後就有一排警務人員，化身《歡樂滿東華》接線生，靜候熱心市民爆料提供破案線索。無論是《警訊》抑或《繩之於法》，都旨在向我們說明一點（或試圖灌輸一個信念）：世界很危險，但唔使怕，因為有警察。

9. Yes，令我們怕的不（應該）是警察，而是像堅哥這一類騙徒。當香港真的進步了，人也變得文明了，與其勞師動眾殺人分屍，不如呃人行騙，於是《繩之於法》完成了歷史任務，《警訊》也開始集中去講各類新式騙案，而且離奇地用同一班演員、以一種相當離譜的趣劇方式呈現，而且是，真的好笑，甚至好笑到成為一種Cult，大家除了追看，還會不斷翻看，像2015年10月31日播出的《假金行騙案》這一集，那些配樂那些表情那些肢體動作還有那個好運中心當舖實景，就令我睇了不止廿次。當港台製作多年來都被標籤太老正（即係悶），原來，可以癲過大台。這批案件重演，也讓我們認識了：Heily、老闆娘Toby、尖頭仔、夜龍，以及堅哥吳良榮。講堅，他們的戲都稱不上好，但他們又真的構成了一個獨特的「警訊Universe」，這個Universe，堅好睇。

10. 楊明肯定比他們任何一個好戲，但，不好睇。

3.

電影

港產片由套套商業大片、警匪片、笑片，
到現在差不多齣齣都是沉重社會議題片，
香港電影（和香港）是否已死？或者死的從來只是形式。

應該
這樣看王晶

彭浩翔販賣的或許只是小聰明，
王晶卻是真正的聰明。
先旨聲明，本文談的是王晶，
彭浩翔保證不會再出現。

1. 我已經好耐冇睇王晶電影，原因不外乎三個字：唔啱睇——但唔到我唔認，他的戲曾經好啱睇，嚴格一點的說法是：好啱香港人睇。

2. 咁講，香港人咪好Cheap？畢竟王晶電影長久以來都被冠上一個「Cheap」字。

3. Cheap不Cheap，是觀感評價，來自「王晶Universe」裡角色們的行為表象。

4. 在他的Universe裡，主角往往包含以下元素：A. 爛躂躂、B. 粗口爛舌、C. 讀書唔多、D. 打份低賤牛工、E. 有班損友、F. 給人感覺爛泥扶唔上壁、G. 但以上純屬表象講到尾其實OK善良——有時是其中幾項的結合，有時則是上述各項的綜合體。

5.　像《精裝追女仔》爛口發，便是一個爛躂躂粗口爛舌因為讀書唔多只能在堅記車房打份低賤牛工加上有班損友（交通燈和吳準少）於是給人感覺爛泥扶唔上壁，但以上純屬表象，講到尾其實OK善良，尤其當拍埋去身光頸靚揸靚車住大屋的趙定先時——趙定先，典型活躍於上世紀80年代名人版的公子哥兒，你永遠不知道佢做乜，但總之有頭有面兼有錢。王晶的Universe，總存在著這種過分鮮明的人格對比——爛口發，象徵一般平凡香港人；趙定先，則是非一般的特種香港人，而基於《精裝追女仔》的預設觀眾是平凡香港人，所以趙定先一開始就注定是條件優越的衣冠禽獸，冇錢冇面的爛口發，表面上同佢爭女，實際在進行一場贏面極低低到近乎輸硬的艱險抗爭（這種安排甚至出現在改編金庸的《倚天屠龍記之魔教教主》，張無忌與宋青書便構成一個低賤 vs 高尚的對比）。

6.　王晶一定會安排爛口發得到最後勝利。不只爛口發，贏的還有徐定貴、臭口全、陳刀仔、車文杰、化骨龍等人。贏的過程愈艱辛，我們睇得愈興奮——同樣，當那些明明贏硬的徐定富、李棚、陳金城、金默基、孖葉哥輸得愈核突，我們就睇得愈過癮。我們把主角的勝利，看成自己平凡人生中一種粒半鐘的鼓舞——我們（我認，我肯定有）曾幾何時將王晶電影當成勵志片咁睇。

7.　人生在世，就是要贏。輸贏構成了王晶大部分電影的主題，追女仔要爭贏，遇上悍匪要打贏，賭枱上更加理所當然要賭贏——賭，順理成章成為王晶由入行至今一直堅持去寫去拍的題材。

8.　賭片純粹描述輸贏，輸贏可以懶理道德——Why 賭神高進給人正直感覺？因為是周潤發演囉，而因為這種預設了的正直，令你覺得他識得戴西德製造的隱形液晶體眼鏡是高明，在過去賭局故意摸玉戒指來陰老狐狸陳金城是絕頂聰明，而絕不是奸，更加不構成所謂不道德。但事隔多年後回想，陳金城其實不算奸（當然肯定不是忠），他只是輸——輸，比起被指為冇道德更慘。

9.　2006年《提防老千》，王晶的一次自我拆解。電影裡只有兩種人：呃人的人 & 被呃的人——呃人的人又分兩種：十四哥和王志恆。十四哥是呃人呃得來仍然講原則的人，王志恆呃人時則永不設限，兩人其實都是呃人（呃是不道德的），分別是十四哥因為仍講原則，變成了（好似）有道德，而咁啱他這一次去呃的，是真正的X街騙徒王志恆，成件事，當堂由一場呃人事宜變成了為公義而戰。王晶飾演的正是十四哥。

10.　原來曾幾何時的王晶就是十四哥。他拍戲，就是要贏——票房；要贏票房，自然要得到最大量的觀眾，所以必先明白這群佔人口比例最多的觀眾個心諗乜，爛口發徐定貴陳刀仔，就是這群觀眾習性口味的綜合體。王晶不一定要為他們發聲，但肯定是刻意設計一些貼近他們的角色，並讓這些（好似代表著他們的）角色贏，打贏那些在社會只作為少數卻佔用大量資源的趙定先徐定富陳金城，替那群平凡香港人出一口氣，這正是王晶的聰明；至於那種為平凡港人發聲的印象，純屬市場和時代需要所造成的巧合（《專釣大鱷》那句「李棚，你X街喇」也只是基於市場考慮），當時代變了市場遷移了，就會轉向迎合另一班人。所以，今時今日，我們不需要再對很多掛住「香港」牌頭的導演演員產生單方面的美麗幻想。

葉問 Saga
Part.1 (2008-2013)

3.2

千禧後，我們開始認識葉問，即使這個葉問
跟真實中的葉問肯定有所出入。

1.　香港不是沒有傳奇的人，只是人物傳記片從來都不盛行。
原因不外乎：悶囉。例如好難想像有人會投資拍番齣《武
林盟主·金庸傳》，喂大佬唔通成齣戲拍住一個男人喺度
爬格子同爬格子咩？

2.　真正值得被拍成電影的人物是：跛豪、雷洛、新哥。上世
紀90年代突然出了一堆傳記片，拍的是誰，大家心知肚
明。我們從這堆傳記片和傳奇人物得到甚麼？大概只是一
份獵奇感，從不知有幾多成真（和幾多成假）的劇情中，
獵奇地看回一個曾幾何時的香港——那個殖民地時期的香
港，被描寫成一個只有嫖賭毒和貪污的 Sin City。

3. OK，就算劇情跟現實再不符，那個被描寫的人物，至少是真實存在過的，但香港電影人就是勁在能夠食住傳記片潮流，生安白造一個傳奇人物出來——《夜生活女王霞姐傳奇》的那位王霞，就是這麼一位由點心妹做到縱橫香港夜場的成功人士。

4. 直到2002年，王家衛宣布開拍葉問。記憶中他說過，當年去阿根廷拍《春光乍洩》，看見那邊的雜誌還是用李小龍做封面，感受到功夫具有一種深邃力量諸如此類……結果，苦等到2013年年頭，《一代宗師》終於上映。

5. 《一代宗師》不只是一個武術宗師的故事，而是一群武術宗師的故事——1949年前後，一群武術宗師南下香港的故事。

6. 南下香港，不為爭甚麼武林盟主，純粹為了謀生——這群人，身手再好，本領再高，聲名再顯赫，當置身一個歷史大時代交替下，還是身不由己，要離開，去另一個地方，做一個普通人；做得普通人，就要搵食，有的教拳，有的開醫館，有的開飛髮舖。好記得有一幕，夜深，葉問與宮二走在一條香港尋常小街，街兩旁開滿各門派拳館，曾經偌大的一個武林，如今已收窄成一條一眼望晒的街。

7. 王家衛不再「見自己」，由忘不掉愛情重傷所招致的個人傷悲，去到「見天地」，看見世界和時代；葉問宮二一線天，其實都不過是世界在時代變遷下的無奈小個體。我想起張大春《城邦暴力團》。這本小說，表面上類型是武俠小說，當中亦充斥了大量由清末到民國虛虛實實的武林軼事，但真正想說的，其實是1949年前後一班人逃遁到台灣的故事。事實上，王家衛邀請了張大春擔任《一代宗師》劇本顧問。

8. 　首先宣布開拍葉問的是王家衛，但率先問世的是
　　開心鬼做老闆、葉偉信執導的《葉問》。問心，
　　2008年的《葉問》（當時自然不知道會演變成長壽
　　系列），算好睇嘅，葉偉信描寫了一個食飽無憂米
　　而又愛家庭的詠春宗師，在日本侵華時首次體驗
　　到生活的艱難，但為了照顧家庭依然咬緊牙關，
　　詠春宗師也不介意去做苦力。功夫，在一個國家
　　實牙實齒的暴力侵略下，Useless。

9. 　但電影無可避免地注定變成另一齣《精武門》。問題是，上世紀70年代
　　李小龍和香港大眾需要面對和克服的，肯定跟2008年不同——當陳真
　　曾經象徵了一種面對強權但依然不屈的精神（當中代表強權的日本仔，
　　可被觀眾投射為現實中各種欺侮自己的對象），到了那個被渲染為大國
　　崛起的時代，葉問單挑蘿蔔頭「我要打十個」的畫面，更似是一種精神
　　性的春藥。

10. 　然後，續集，葉問來到香港（兩集電影對葉問南下香港的原因和時間交
　　代，跟現實不符），頭半集中描述他開拳館時遭受同聲同氣同路人百般
　　阻撓，到了後半，大家才明白真正的共同敵人由始至終都是鬼佬——鬼
　　佬可以指使中國人，鬼佬可以攞正牌打死中國人，看不過眼的葉問惟有
　　替中國人爭番啖氣。原來，壓制中國人的永遠是外國勢力，上次是㗎
　　仔，今次是鬼佬，好嘞，葉問再一次打低外國勢力了，但以武制暴不特
　　止，還要以德服人，最後在擂台上向鬼佬們說出一番人格不分貴賤的講
　　話（這不就是Rocky打贏蘇聯佬後所做的事？），鬼佬們聽後紛紛頓悟，
　　當堂感動到點晒頭拍晒手掌！兩集《葉問》，讓葉問變身成捍衛民族主
　　義的超級英雄。但故事未完，因為外國勢力永不止息，民族主義永遠需
　　要被高舉。

葉問 Saga
Part.2 (2013-2019)

續上回：宇宙最強的葉問，由一個明明擁有
五大訴求「吃喝玩樂打」的佛山有錢仔，
因為日本侵華變成日常生活只有「打打打打打」……
無奈是，沒有 OT 錢。

1. 葉問一家逃難到香港，周身冇蚊——重申，《葉問》對葉問來港的時間和原因交代都不符史實，但唔緊要，因為由始至終最緊要的都是打鬼佬，Yes，葉問千辛萬苦南下香港，不為甚麼，就是為了在那個萬惡的英殖時代打倒欺人太甚的外國勢力。

2. 當然，貴為一代宗師，出手必需有充分理由，令世人覺得佢不得不挺身而出——這一次，是因為有條鬼佬拳王打死同聲同氣中國人兼侮辱中國武術，才令葉問忍無可忍。

3. 要注意的是，那位被死鬼佬打死的中國人洪震南，當初曾經對初到貴境的葉問百般留難，想開館教拳？唔該聽聽話話每個月交保護費——但保護費其實是交畀作為外國勢力的英國黑警，中國人當然不會恰中國人啦。

4. 《葉問》劇情其實有條Formula：前半段，先安排葉問被動地同中國人結下梁子，到中段，外國勢力冒起，一班中國人才明白真正敵人（永遠只會）是外國勢力，但一般中國人又敵不過，惟有葉問，才能拯救萬民。

5. 洋風止不盡，鬼佬吹又生。這條Formula，既具劇情上的轉折，又能營造敵愾同仇萬眾一心，成功激起某班觀眾群的共同愛國情緒，這麼好使好用，自然要繼續用：第三集是覷覦小學塊地擅長西洋拳的黑人，第四集是瞧不起Chinese Kung-fu（以及中國人）只崇尚空手道的海軍陸戰隊軍官。他們都相當可惡。

6. 是的，四集《葉問》的外國勢力，都是相當可惡，他們甚至會把自己的可惡時刻展露；他們的個性只有一個面向，存在亦只有一個目的——笑、罵、恰、打、殺中國人，Yes，這就是《葉問》Universe裡外國勢力對待中國人的五大訴求。而為了強調這班外國勢力的單一面向和惡形惡相，選角上，總是嚴選一些個樣平凡個性欠奉的外籍演員（我真的分唔出第二集的Mr.龍捲風和第四集的海軍陸戰隊軍官）——第一集和第三集好少少，因為演外國勢力的分別是池內博之和泰臣，偏偏這兩個較具個性的外國勢力，都被安排在心底裡對中國武術存有一份敬意。

7. 就是因為對中國武術心存敬意，才成就了他們唯一的獨特個性。他們好應該感恩。

8. 至於葉問深入美國軍營單挑海軍陸戰隊軍官仲要打贏兼令成班美國Soldier拍晒手掌會唔會太不符史實？其實，還重要嗎？反正由第一集開始葉問的人生意義就被詮釋成只為打倒外國勢力；家庭，只是附屬，而且在外國勢力肆虐下，家庭生活還有保障嗎？唔信？不妨看看第四集的萬若男（當然你不用專登去看），明明已經是第二代美籍華僑，兼講到一口流利美式英語，但返到學，咪又係俾萬惡的鬼妹鬼仔恰？

9. 《葉問：終極一戰》的葉問，沒有國仇家恨，只有生活——怎樣在那個50年代的貧苦香港生活。所以葉問一到埗，有人想找他切磋，他會說未吃飯冇力打，而不是立即擺起那有型的詠春架式；在冬夜，會覺凍；得悉妻子死訊，一代宗師會悲傷到休克，兼瞓正在大街大巷；遇上貌美的上海歌女，會心動；徒弟反骨，會擺在心裡；見到不義，會挺身而出，但同時會明白自己身分而作出相應行動（他不是執法者）——功夫於他，固然重要，但不是全部，至少肯定不是一種過剩民族情緒的象徵。既然來到香港，他就要求自己學做一個香港人，由食碟頭飯開始。黃秋生的葉問，不是宇宙最強的葉問，不是民族超人，而只是一個大時代下的人，一個擁有七情六慾的平凡人。

10. 但宇宙最強的葉問還是有反省的。當去了一轉美國，打到鬼佬一仆一碌了，他終於明白：外國月亮都不是特別圓。他不再勉強個仔出國浸鹹水了。衷心希望在戲院睇到拍爛手掌的中國人都能謹記宇宙最強這一句，死都不要移民。

有關
金像獎的
延伸思考

每年4月，大概是香港人
最關心香港電影的時候。

1. 因為有香港電影金像獎。

2. 你趕得切睇2020年的金像獎嗎？5月6日下晝3點前嗰一
 分鐘，我正走入一幢大廈，準備搭電梯前往樓上一間快餐
 店，就在這段兩分鐘左右的路程，爾冬陞已經宣布了幾個
 獎——我趕唔切開電話，就Miss了幾個獎。到我買完嘢，
 找錢，拎飛去畀水吧阿姐時，第39屆金像獎已經圓滿結
 束。沒有人頒獎，一早知；沒有人領獎，亦一早知，但估
 不到，連候選片段都沒有。一切，只是須臾之事。

3. 沒有了實體頒獎禮，可惜嗎？是應該可惜的，但問心，今
 年這種網上讀獎形式，又不失乾淨俐落。

4. 至少不用再捱某些頒獎嘉賓的懶風趣幽默。

5. 撇除2019年找來一批影壇新人肩負起金像獎這個 Show，過去很多年，來來去去，金像獎都是由某一批香港影星或藝人「負責」——今年我做司儀你做頒獎嘉賓，下年就輪到你做司儀我做頒獎嘉賓。我曾經以為香港電影界好大，但原來，好細，細到只容得下某一撮人。

6. 這一撮人，每當站上金像獎個台，就似乎必定會變成諧星——因為金像獎就是一場Show。既然是Show，就絕不能夠悶，務必要有娛樂性，而最能夠提供快捷即時娛樂性的，自然是搞笑，於是某些頒獎嘉賓會因為提名名單有自己老公份，就開懷地把頒獎禮當成自己的家庭Party；某些頒獎嘉賓又會把某齣描述作家蕭紅的提名電影，夾硬Tag落砵蘭街的「蕭小姐」（或許當事人以為這是本土意識的另一種宣示吧）。我不知道其他觀眾有冇笑，但可以肯定，現場觀眾是有笑的——這批現場觀眾固然知道自己在睇的不是一場（沒有水準的）棟篤笑，而是一個展示香港電影力量的頒獎典禮，但他們選擇了笑，他們的笑，若不是出於真心，就純粹是畀面。還有另一種畀面：某些巨星做戲多年人緣又好正所謂有功都有勞，輪都輪到佢攞啦——明明視乎演技而論的影帝影后，變成了勤工獎或長期服務獎。

7. 但這場Show也可能是一面鏡（我不想講到明是照妖鏡）。《十年》獲最佳電影那一年。好記得，爾冬陞拆信封前，先說了一段話，一段語重心長的話，並引用美國總統羅斯福的話，我哋最需要恐懼嘅係恐懼本身；然後，宣布得獎電影，《十年》，現場響起一連串歡呼，得獎者上台，講心聲……期間鏡頭固然捕捉到一些起晒身歡呼的電影人，亦唔覺意捕捉到某些人的嘴臉，有電影老闆的不滿和輕蔑，也有影帝影后盡量扮冇嘢但一臉表情已經不自覺洩露了的老尷，老尷或許來自：應該拍掌好還是不戥人高興好？拍掌，容乜易被人誤會我支持這齣政治不正確的電影？掌都唔拍一下，又好似好唔大方……

8. 金像獎由最初一個展示香港電影實力的儀式，漸變成一個(懶好笑的)Show，再變成一面呈現意識形態和內心的鏡。意識形態，有時根本連你自己都不信奉，所謂跟隨，只是為了跟大隊；但內心，卻騙不了誰。

9. 然後來到2020年，第39屆了，一切從簡，只有身為主席的爾冬陞把獎項逐一說出，真的只是簡單地說出，頂籠只是頒到某些獎項時加多句「恭喜晒」(唯獨說到《大象席地而坐》的胡波，有提及對方已去世，希望能夠把獎座交給他的家人)，刪除了所有繁文縟節衣香鬢影後，重點，再一次回到得獎人／得獎電影本身。

10. 只是意識形態這回事已注定揮之不去。愈想融合，愈見分歧，尤其當最佳電影頒了給《少年的你》。其實，甚麼才是「香港電影」？

為何
就不能
幻愛到底？

3.5

《幻愛》是一個怎樣的故事？
是一個住在屯門公屋的精神分裂症
康復青年阿樂錯誤開展的愛情故事。

1. 錯誤開展，是因為阿樂的 Brain State 為他構想出一個不存在的女子，欣欣。欣欣，住在他樓上，同暴躁老竇生活。

2. 我不肯定幻想是否一定需要藍本，但欣欣，的確有藍本——葉嵐，心理學系高材生。阿樂，正是她論文一直所欠缺的重要參考對象。於是葉嵐開始埋阿樂身，跟對方進行心理輔導，用理性去理解對方的非理性。

3. 阿樂漸漸分不清，自己愛的究竟是不存在的欣欣？抑或是兜口兜面就在眼前的葉嵐？故事怎樣發展下去，請自行觀看。

4. 我想說的是，《幻愛》有兩點很重要。

5. 第一點：屯門。阿樂屋企，是屯門的井字形公屋。一直不明白當日為何會有人設計這種公屋——打開鐵閘，眼前就是完全包圍著你的多道鐵閘，每一道鐵閘，都困著一個家，但每一個家同時又是向外坦露的；站在走廊，枱頭，會看到天，就像那隻長坐於井的青蛙——你的天空，就只有那麼大。

6. 阿樂抬頭這片被規限的天，更位於偏遠的屯門。屯門，出現在香港電影的次數肯定不多，例如《屯門色魔》，屯門是一個女性勿近的地方；例如《97古惑仔之戰無不勝》，屯門是一個充滿青少年問題、有待山雞入去撥亂反正的無政府地方（電影最大貢獻，意外記下了新發邨景貌）；例如《一蚊雞保鑣》，屯門只能是讓幫幫這群被遺棄的人留守的地方，而同時屯門根本也是個被（市區）遺棄的地方。

7. 《幻愛》裡的屯門，（至少頭半個鐘）是浪漫的——阿樂會在擁擠（得來但依然有位走）的輕鐵車廂，瞥見對面車廂的欣欣；夜闌人靜的輕鐵站和屯門街道，更加只屬阿樂與欣欣二人享用。現實的屯門是怎樣？不重要，總之在《幻愛》（和阿樂的幻覺）裡，是美麗的，但愈美麗愈殘忍，幻想愈美麗，愈顯得現實的殘忍——當那些（由正常人開辦的）甚麼機構團體的正常人開始介入阿樂與葉嵐之間，阿樂本來 Keep 得好好的 Brain State / Mental State，再一次崩潰。

8. 而這涉及很重要的第二點：精神病患。在過去的香港電影，精神病患（一般會被叫做癲佬）似乎跟智障（一般會被叫做低能）撈亂了——無論點，就是不正常，在正常人眼中就是不正常——「不正常」由始至終都是被「正常」去定義，沒有（我們的）「正常」，就不會有（他們的）「不正常」。這群被定義為不正常的人，在過去香港電影裡的功用主要是：被取笑、被剝削，更進一步，是透過連串被取笑和被剝削而製造所謂賺人熱淚的煽情效果。

9.　《幻愛》導演周冠威對精神病患的處理肯定是善意的，只是當故事繼續發展下去，阿樂成為了被所謂正常世界凝視的對象，一班象徵權力的正常人逐漸介入、干擾阿樂的世界後，難免產生一種理所當然無可奈何的劇情轉折，阿樂本來 Keep 得好好的 Brain State / Mental State，再一次崩潰。當中似乎說明了一點：只有（被正常人視為）正常的人，才有權擁有愛情，所以阿樂是不配擁有正常人的愛，就算明明（被定義為）康復了，但在成齣戲裡頭堪稱最正常的 Dr. Fung 眼中，阿樂依然是精神病患。精神病患是甩不到的標籤，精神病患，只啱用來研究，不宜發展感情。被遺棄的精神病患，只能留在被遺棄的屯門，過著被遺棄的獨居生活。

10.　所以我寧願讓開頭半個鐘延伸下去，讓電影由始到終都在描述阿樂的主觀世界，讓他（和我）分不清眼前的究竟是欣欣抑或葉嵐，幻愛到底，永遠美麗。

偶然旁觀，麥路人的悲苦

3.6

有人話，要睇麥難民，去老麥就得啦
使乜去睇戲——這種想法當然沒有錯，
但畀你齋睇睇到飽了，又點？

1. 重點是那個「睇」字，當中有甚麼意義。

2. 而且不排除社會上有班尊貴的人，已經不會親身再去老麥，對他們來說，「麥難民」只是一個虛詞，沒有實體意義。

3. 直至有人找來城城萬子張達明，拍了一齣《麥路人》出來——即使基於種種理由戲裡面那間大方畀人瞓的餐廳只能叫做「餐廳」，但至少，也（透過精心設計的燈光和美術）呈現了這麼一個景象，很多高官很多社會賢達都不曾目睹過的景象。

4. 而有理由相信，城城也沒有見過這個景象。當然，不是每個演員都要信奉方法演技，做的士司機就要去揸的士，城城一樣可以憑個人能力，揣摩捕捉阿博這個麥難民的內心世界，而他被告知的阿博內心世界，大概就是一個曾經搵好多錢多到可以即場派錢的金融才俊（這位金融才俊甚至獨特到在大酒樓舉行慰勞宴會，現場還有歌女演唱廣東歌），但因虧空公款，坐監，出獄後，抬不起頭做人，也無法面對慘被自己連累的屋企人，唯有由金融界型人變做麥難民，卻又不自覺成為了在其他麥難民眼中好幫得手好抵得諗的好人。Yes，就算是麥難民，一樣可以做得有意義。

5. 圍繞著城城的一群麥難民，有因頂不順阿嫂面口而離家出走的深仔，有因外形問題而找不到長工的口水祥，有不被奶奶承認卻又願意持續打幾份工幫奶奶還賭債搞到過勞的「媽媽」，有一直不能接受老婆自殺晚晚守在「餐廳」等老婆的等伯。至於落泊歌女秋紅，則不在麥難民之列，她是有自己的私人情感理由才跟他們在一起。

6. 又其實，以上各人之所以成為麥難民，都是基於私人理由，因為偏執而構成的私人理由。電影讓我們睇到的，就是一個個因個人偏執而變成麥難民的故事，他們的故事，嚴格來說，其實跟社會無關。

7. 於是，那班（可能試圖透過電影去睇這個社會現象的）觀眾所能夠睇到的，不過是一齣典型Drama，一齣注定悲劇收場的煽情Drama——他們睇到的，只是幾個被設定為麥難民的角色，而不是構成麥難民這種身分的社會結構。

8. 而因為這班角色都太悲劇，尤其城城——噢Sorry
應該是阿博，他明明很悉心照顧身邊一班麥難民，
也漸漸衝破心理障礙嘗試見家人，命運（亦即劇本）
偏偏安排他患上肺癌，而且一驗就已經是第四期，
他唯一可以做的，就是在這段等死的日子等死。

9. 加上整齣戲堪稱以阿博這個角色由頭帶到尾，於是我們在接近兩
個小時裡，把情感持續Focus在他身上，再冷血的人（如我），也
無可避免地黯然，更何況是一班情感必定比我充沛的觀眾？事實
是，散場一刻我望到，不少觀眾都不禁流下惻隱之淚，但他們的
淚，是為城城／阿博而流？還是為這個社會——這個充滿機遇的
社會竟然存在了這一群悲劇的人而流？當然，我永遠都不會知道。

10. 場已散，淚已流，又係時候食飯，然後，分別回到各自習慣了的
現實。社會悲劇，煙消雲散，冇眼屎乾淨盲。

下一秒⋯⋯
會硬淨啲

是的，在香港做中年男人，必需硬淨。
就算一開始不夠硬淨，接住落嚟第二節都要硬淨啲；
如果第二節依然被指不夠硬，
那麼，第三節點都要硬吖喂——如此類推。

1. 問題是，作為一個中年男人，真的有那麼多時間讓你慢慢變硬淨嗎？

2. 更關鍵的問題其實是，就算你有的是時間，在一旁等你變硬的那位，又會有咁好耐性？

3. 人到中年的周天仁，一秒都未硬淨過。

4. 他天生坐擁一秒預知能力，以致他不能像坊間的神棍們——Sorry，應該是堪輿學家，早在2019年年中就預知2020年世界，鬥快出版運程書，但畢竟並非經過嚴格科學計算（又或天機真的不可洩露），回看2019年出版的運程書，都沒有事先張揚今年在全球遍地開花的COVID-19，但不打緊，反正人人都已經拎緊最新出版的那一本，熟讀明年，一心以為只要年分由2020變2021，生肖由鼠變牛，自然一切Reset，重新來過，甚麼問題都煙消雲散不再存在。

5.　周天仁不展望未來，畢竟所謂未來，下一秒就到，然後不外乎是無數個下一秒緊接而來。他的世界觀：人生在世，過得一秒得一秒，不要把時間看成年月日這類大單位，只需細分成每一秒，就會好快過，而且也更容易過——一秒前的煩惱，這一秒就不見；這一秒的懦弱，只要等到下一秒來了，Trust Me，就會硬淨啲。

6.　只是周天仁截至目前的每一秒人生，都是廢，嚴重地廢，完美地廢。小時候，先被老竇視為廢，畢竟去賭檔玩大細，在買定離手的一刻周天仁還未能預知是大定細，不能在賭枱上幫老竇贏錢。他曾經上電視，被封「一秒神童」，但在香港做神童從來沒有用，做個能夠篤破老師教學問題的學童，會更有前途。當周天仁一秒一秒地成長了，叫做有頭家了（即使老婆跟佬走了），卻選擇了讓自己去過典型廢中生活——在一間酒吧打足廿年工，不是做開有感情又或有前途，而只是他不知道塵世間還有哪個工作場所容得下（這麼廢的）自己，事實上，他亦懶得去搵；總之，無論點，繼續做落去，一秒一秒做落去，時間自然好快過，一世人亦都好快過。

7.　直至偶然地上了擂台，運用他的一秒預知能力，成功打低一個人。他突然明白，自己可以不廢，一樣有能力堂堂正正做個不廢的中坑，在個仔面前做回一個不廢甚至有尊嚴的父親。

8.　今時今日很多香港人，都像周天仁，過得一日得一日，好需要靠一些外力為自己加油，所以近年，在向來不講究體育精神的香港，多了一些體育電影，像《點五步》，像《逆流大叔》，借某項體育運動，讓故事中人鍛鍊自己、鍛鍊身體、鍛鍊心志，即使千辛萬苦鍛鍊了也不一定會贏，畢竟努力從來都不保證成功，但努力的過程，倒是實實在在，汗是如實地流過，苦是如實地捱過，透過這過程，去令軟弱的自己變硬淨。整個過程，不容許任何取巧偷雞或使詐成分。

9.　所以《一秒拳王》安排了周天仁突然喪失預知能力，讓他變回一個平凡人，他必需重新認識這個不能再預知一秒後眼前世界將會發生甚麼的自己──他終於明白一秒的重要，當下一秒的一念之間，有沒有做決定，以及做甚麼決定，都可以衍生不同結果，足以創造不同的未來。這是《一秒拳王》置身芸芸加油片中最特別的地方，有概念上的創見，不只用對白講出來，也能夠透過角色行為呈現。

10.　但就算再硬淨，如果你沒有打針，在今時今日的邏輯，都可能會被認為不夠打了針的人硬。

香港電影史上
最複雜的
拆彈專家

3.8

戲，睇完，我個樣立即變成一個「月巴人問號」，
比起那個頭冒問號的黑人更迷惘。

1. 先旨聲明，如果你未睇，而又不想事前知道半滴劇情，敬請不要看下去。

2. 上一集《拆彈專家》，我有睇，所以沒有那種「求神拜佛希望好過第一集
 啦」或「睇下會唔會仲衰得過上一集先」的心理預設，除了知道兩位主角
 是劉華和劉青雲外，便一無所知。

3. 當然，再沒有預設，點都有少少。我估，大概會像《掃毒2》吧，故事有
 咁簡單得咁簡單，場面有咁浩大得咁浩大，就像某些荷里活A級片，人
 物與故事，不過是為了令那些大場面（似乎）合理進行，畢竟觀眾入場就
 是為了看場面。

4. 估中一半估錯一半。先說估中的一半：場面的確好浩大，一開場，就將
 整個當年由英國佬發起的「玫瑰園」炸毀！好彩（定唔好彩？），這只是一
 個預演，一個隨時可能發生的結局，卻因為有一個人，及時制止這場香
 港浩劫。

5.　的而且確，由頭到尾，都充斥大量爆破與槍戰。講真，電腦特技效果未算很好，但至少，不再是以前合拍片那種PS2水平，而是真的進步了，大概去到PS3末期、就快進入PS4時代的水平，是物理表現方面有點失真（說是「有點」，卻已經好礙眼、好礙眼）。

6.　所以最好睇反而是中段那場發生在旺角與太子之間的追逐。由姜皓文帶領的警方，光天化日下在鬧市拚命追捕逃犯劉華——劉華的角色，潘乘風，因意外而變成殘障，在醫院求其駁隻義肢，便像Tom Cruise，上演一場更加不可能的任務，成功逃避一整隊（係一整隊！）受過嚴格訓練的警員，激到渾身是戲的姜皓文在旺角道行人天橋頂當眾怒吼：「我一定要捉到你！」這場追逐，讓我看見昔日香港動作電影的搏命，不靠電腦特技這些騙人科技，同時結合香港鬧市特有的擁擠，於是這場追逐便不止於一場追逐，而是對「香港」的展示。Sorry，我知我不應再如此拘泥和留戀「香港」這符號。

7.　《拆彈2》並不是連串動作爆破組成的簡單故事，反而超級複雜，複雜在潘乘風這角色。他，曾經是拆彈專家，而且是個溫暖有愛心的拆彈專家，一開場，後生女手持將爆未爆的炸彈嚇到失晒理智，潘乘風會微笑著安慰對方，甚至將自己件保護衣讓對方穿上。這麼一個好警察，卻因一次任務，左腿被炸斷；但他沒有放棄自己，反而努力鍛鍊自己（於是出現了大量劉華／潘乘風訓練自己的片段，比起《激戰》賤輝的特訓片段還要多），只為早日重回警隊；機會，果然是留界有準備的人，警隊高層歡迎他重回警隊——做文職，問題是，潘乘風想揸的是炸彈而不是Mouse，他完全不能接受，不能接受這班只遵照制度做事的高層，在一次嘉許典禮中突然舉起自製的Banner示威，不滿自己被用完即棄。他有骨氣，決定唔撈，All or Nothing，你哋唔畀我拆彈？我一於整炸彈。

8. 這設定固然不簡單，但也絕不複雜，真正複雜，來自一個轉折：在那場旺角追逐發生前，潘乘風是一宗酒店爆炸案的唯一嫌疑犯，因意外，他失憶，他喪失了自己「恐怖」行為的記憶，期間遇上擔任反恐特勤隊總督察的前女友，前女友對他說，原來她給他一個秘密任務，混入恐怖組織「復生會」做臥底——OK，當你以為這原來又是另一齣《無間道》時，原來不是，潘乘風是如假包換（由警察變成）的恐怖分子，是「復生會」核心成員；「復生會」主腦，甚至是他識於微時的同學，前女友那個所謂臥底任務，只是強行植入的記憶，是前女友試圖為他贖罪的大膽提議。以上種種，就是為了讓由倪妮飾演的龐玲說出以下一句對白：「信我，你就係警察；唔信我，你就係恐怖分子。」你是甚麼人？全在於你信不信有權去定義你的人。

9. 於是真相大白，真正主角由始至終都是潘乘風／劉華，劉青雲倪妮謝君豪姜皓文吳卓羲袁富華凌文龍同埋BabyJohn，都只是為了成就這個香港電影史上最複雜的角色。

10. 最後，看著這個做過警察又做過恐怖分子的失憶人士，犧牲自己，葬身（或許有朝一日會被填的）大海，我心情複雜，複雜到哭笑不得。

花樣年華，二十年後

原本是寫另一個題目，只是當看見
《花樣年華》那個4K版預告才驚覺，
二十年了。

1. 「如果我有多一張船飛，你會唔會跟我走？」

2. 二十年前，我還年輕，有兩晚都匿在戲院看《花樣年華》；兩晚都一個人，一來找不到人陪，二來也不想亂咁找一個人陪。

3. 二十年前我好迷王家衛，《重慶森林》和《東邪西毒》固然睇到識背咁滯，就連向來被不少人忽視的《墮落天使》，都睇了超過五十次（十年前才知道片末金城武遇上李嘉欣的茶餐廳位於鰂魚涌，以炸雞髀馳名；大廈已拆，改建成另一幢商業大廈，兩個墮落天使相遇的地方不復存在）；最喜愛的，必定是《春光乍洩》。那年王家衛獲頒康城最佳導演，我好開心，開心到好似自己攞。

4. 對於《花樣年華》我自然極度期待,即使知道期待的應該
是《2046》——從當年所看到的報道綜合得知,導演下一
齣要拍的,是科幻片,記憶中見過幾張相:還年輕的木村
拓哉,身處泰國一個廢墟,廢墟有些遊樂場殘骸。

5. 結果「2046」變成一間房,一間周慕雲入住的酒店房,房
裡發生過他與蘇麗珍的一些事一些情,情是極度含蓄,含
蓄到一個地步,近乎甚麼都沒發生過。上世紀60年代的
愛情隨時變成一場大病,所以,不能貿貿然開展,加上他
與她本身都有家室,一旦遭人閒言閒語,不好。

6. 必需承認,我一直進入不了《花樣年華》的極含蓄世界,
對比起來,那些服裝美術就極不含蓄,而且是精緻得過了
分,以致每一場戲每一格菲林,都可以拆出來,當成一幅
畫去欣賞。

7. 《花樣年華》就是用這種絕不含蓄的美術風格,去襯托周慕雲蘇麗珍那
段極含蓄的情,含蓄而簡單,當很多人持之以恆堅持要說王家衛電影難
明,面對《花樣年華》,實在冇可能唔明(如果唔明,智商可能真的有問
題),於是這個發生在60年代的故事,為王家衛吸納了一班新的影迷,
有香港,有海外——90年代我讀中大時,曾經在U Lib揭過某一期《Sight
& Sound》(一本出名字多圖少而且煞是嚴肅的電影刊物),當中對《阿
飛正傳》的評價,是兩粒星(五粒星滿分)。你問我點解記得?因為要記
得的始終都會記得。用極短時間拍完的《重慶森林》,算是打開了一個缺
口,至少,吸引了當年作為美國獨立電影旗手的Quentin Tarantino,用
他的名義,在美國發行。

8. 　《花樣年華》當然是獨特的，不只在美學形式，也包括對香港文學
　　的一點點保留：當中便引用了劉以鬯《對倒》的文字，在電影上
　　映後，《對倒》也重新出版，讓不少香港人讀到這一個發生在70
　　年代的香港故事，也包括對香港景物的一點點保留：當中周慕雲
　　食雲吞麵蘇麗珍買雲吞麵的地方，位於中環九如坊，要行一條窄
　　樓梯才去到的小空間，我幾年前去過，已經完全翻新了。當然更
　　出名的取景地點，應該是金雀餐廳。《花樣年華》不少香港街景，
　　其實都不在香港拍攝，有一些，甚至在泰國。記得王家衛在一個
　　訪問說，看粵語長片時最難忘那些片頭，總是拍下不少已經不存
　　在的香港，拍《墮落天使》，便刻意去拍香港景。

9. 　而對一直渴望（在有生之年）睇到《阿飛》續集的人來說，《花樣年華》某
　　程度上提供了這種作用——蘇麗珍失去旭仔後，打電話又找不到差人
　　後，打一份寫字樓工，嫁給一個會去日本出差的男人，成為別人眼中的
　　幸福人妻，但老公拈花惹草，自己寂寞得只能在夜深時分穿一身華美旗
　　袍落街買雲吞麵。她或許也曾想過跟周慕雲出走，但最終沒有。

10. 　走定留？注定是香港人永遠面對的問題。

美好香港，
只會製造美好的
香港電影

實不相瞞，「香港電影是否已死？」
這問題已經糾纏了我幾個禮拜——
其實呢，就與我無關嘅，但作為一個
睇香港電影大的人，扮諗下，都得啩。

1. 答問題前，自然要先釐清問題當中某些關鍵詞的定義。

2. 「香港電影是否已死？」中的關鍵詞自然是「香港電影」——其實，
 甚麼才算是「香港電影」？

3. 作為一個自問睇香港電影大的人，立即搲頭。一定要由香港人做
 導演？應該是必然的吧；一定要全部主要演員都是香港人？似乎
 也是必然，但事實是，過去不少香港電影的女主角都擺明不是香
 港人，像《陰陽錯》有倪淑君做女鬼（後來在《大迷信》又同李居明
 師傅拍住上勇闖高街鬼屋）、《用愛捉伊人》有早見優同（當年已經
 不是廿五歲的）校長談情說愛、《天若有情》更有台灣人吳倩蓮，
 扮演戀上正宗香港古惑仔華Dee的香港富家女。要求所有主要演
 員都是香港人，想法未免太狹隘。

4. 　那麼，故事場景一定是發生在香港吧。在過去，可能是，但現在，未必了，例如《少年的你》，一段由始至終發生在重慶（嚴格來說是以重慶再創造的城市）的青春殘酷物語，一樣可以成為香港電影金像獎最佳電影。

5. 　或許真的要學田啟文所講，不要再拘泥於故事是否一定要發生在香港，總之，由香港人去拍的，便是香港電影了，反正最重要的是內裡的精神。田啟文也提出了一點，電影是需要有矛盾存在，過去內地觀眾鍾意看香港電影，就是因為在內地看不到──過去香港電影擁有一些在內地看不到的東西。到了合拍片年代，這些在過去香港電影（容許）看得到的東西，需要變成看不到。

6. 我開始反思，在成長年代、在那個所謂香港電影盛世曾經看過的香港電影，一旦換了在今日去拍，應該點拍？

7. 例如《癲佬正傳》。如果你有睇過，自然知道結局是多麼無奈，扮演社工的馮淬帆，被梁朝偉飾演的精神病患者在街市一刀斬死。如果是現在去拍，而且學高志森話齋，不把目標市場局限在香港，而是放眼（人口比英國加埋法國還要多的）大灣區，成為大灣區電影，不妨寫梁朝偉的角色在斬死人後，突然康復過來，因而知道自己罪行，深深懊悔，決定自首，接受法律制裁。但我隨即會諗，又不是 80 年代，在如此美好的大灣區，根本就不應該存在精神病患者！這種刻意製造矛盾以收煽情戲劇效果的故事，何止不應該拍，直情一開始就不應該諗。

8. 又例如，假設拍《伊波拉病毒》續集《新冠病毒》，阿雞這類喪盡天良的角色自然不得好死，問題是處置了這個反社會壞分子後，故事不應就此完結，應該補多段，交代疫苗成功被製造，讓人民接種，從此過著百毒不侵健康新生活。當然，《伊波拉病毒》裡那些相當鹹濕賤格的劇情和畫面，務必統統刪除。

9. 上述的，講真，不算難處理，真正難以處理的肯定是《十年》，難到連在電影業多年的高志森導演都不能夠肯定，在這個新時代是否還可以放映。如果，拍一齣《廿年》或《新十年》又如何？想像香港選舉機制在基於愛國者治港大原則下被徹底改革，執走所有漏洞，讓香港在再沒有那批忠誠的廢物阻頭阻勢下，變得Very美好——對不起，應該是「非常」美好才對，因為在美好的未來，連英文都唔使用。

10. 終於想通了。「香港電影是否已死？」這類問題根本不用再拗，矛盾從來都只是人為，請相信「香港電影」只會以另一種更美好的方式永遠存在。

4.

電視

大台與不死亞視之爭告一段落，ViuTV 卻異軍突起，
而家仲邊有人睇電視？原來仲有人睇電視！

當我們需要 「愛・回家 Universe」

我們需要寄託。
Terry 個腦需要開拓。

1. Terry,《愛・回家之開心速遞》中那個天生就好蠢的 Terry。

2. 我沒有追《愛・回家》的習慣,但點都有睇過下——基於工作所需,我不得不大概了解當中的人物、人物的好惡,以及人物之間的恩怨情仇。這班人物(以及經由他們在一個封閉宇宙所產生的互動),構成了一個「愛・回家 Universe」。

3. Yes,就像要你追足十年的「Marvel Universe」,《愛・回家》這麼一齣處境劇也逐步構築了一個嚴密的 Universe。諗諗下,Marvel 超級英雄電影即使不是處境劇,其實同樣邊拍邊播,同樣為我們提供了類似睇處境劇的親切感受。

4. 返本歸初，我追過的處境劇，不多，而且很遠古，最有印象的必然是《香港八幾》，一齣「Very香港」（用今天的說法是「Very本土」）的處境劇——「香港」，呈現在懋叔順嫂康仔陳積斌仔蘇小姐等人身上：懋叔，前港督府大廚，後來開「銀禧小食店」，是個務實老闆；順嫂，師奶，八卦貪小便宜冇乜受過教育但本性不失善良；康仔，新移民，打懋叔工，勤奮文藝青年；陳積，最典型的市儈經紀；斌仔，預科生，陳積細佬，同阿哥相依為命，如果陳積代表了香港人的現實一面，斌仔則呈現了香港人的天真和良知；蘇小姐，貪靚秘書，有幾分姿色，在「香港八幾Universe」中堪稱最美艷的存在，但靚的表象，某程度蓋掩了她的冇腦。以上每一個角色，都是抽取自現實中的香港人，然後他們又反過來代表著不同類型「香港人」。

5. 霍金說，宇宙一直澎漲。「香港八幾Universe」也持續擴大，新人物不斷加入，例如乞人憎夫婦牛生牛太（他倆算是這個Universe的Villain）；舊人物可以離場（就像宇宙的星體會死亡），我化灰都記得阿Dee在銀行劫案中槍身亡（然後在隔籬台見到他復活，同懋叔講馬）。

6. 無論點，這班明明不存在的人，感覺的確是跟我們同呼同吸，共同面對那一個有存在過、只此一次的80年代香港。

7. 「愛‧回家Universe」，不同。

8. 根叔KC龍力蓮送水輝金城安Terry以及伊莎貝拉‧群等人，都被設定存在於香港，但他們身處的那個香港，感覺上，不是我們每天面對的香港——「愛‧回家Universe」的香港，是另一個平行宇宙的香港。

9. 即使「愛・回家 Universe」的「香港」仿照香港而
建成，但被仿照的，主要是人名，《愛・回家》不
少角色名字都是現實人物的諧音；又或是地名，
最高學府「香港島大學 (HKIU)」，根據長沙灣廣
場而建造的「新威龍廣場」——不像「香港八幾
Universe」旨在反映現實的香港 (早期甚至是根據
當日新聞，即度即拍即播)，「愛・回家 Universe」
的做法是，透過對於現實香港的連串模仿戲謔，
再重塑另一個似香港但又不是香港的「香港」。

10. 這個「香港」，重點在於奇想。所以 Terry 可以經由針灸＋電流治療開
發腦潛能變得 Very 聰明，甚至連性格都變埋，由善良的呆笨 Terry，變
成工於心計的奸險 Terry——頂，這不就是那些超級英雄電影的老奉設
定？但就是這份奇想，提供了一種暫且脫離現實的趣味，一種暫時忘卻
真實的偏方。有人愛用「你有 / 冇睇《愛・回家》」作為判斷閣下智力和
道德的唯一標準，我不會咁做，畢竟在這個沒有奇想的地方，「愛・回
家 Universe」可以是一個情感寄託的 (虛擬) 出口，但這個 Universe 隨時
變成黑洞，把你吸進去，從此不能抽離，面對現實——所以不排除那些
在現實的大街大巷中不戴口罩的人，都因為太沉迷《愛・回家》，畢竟在
「愛・回家 Universe」，只有奇情，沒有疫情。

建心
才能打天下

先講結論：《打天下》絕不完美，
甚至有大量問題，但我肯定會追埋落去
（最後亦的確追晒）。

1. 　寫這一篇前，我通了一晚頂，看了八集《打天下》。

2. 　看前，難免唔覺意看了一些訪問評價。

3. 　評價都不是好的，例如亞視味濃。首先我不明白甚麼叫「亞視味」。如果塵世間有一種叫「無綫味」，「亞視味」又是指甚麼？好啲？差啲？怪啲？另類啲？而基於我是睇亞視大的，你同我講「亞視味濃」，我不但不怕，甚至相當 Welcome。事實是，劇中一些演員，的確是只有睇慣亞視的人才會認得：飾演 Anson Kong 老竇的李潤祺、反對談善言修練空手道的媽咪萬斯敏（亦即歐錦棠現實中的太太），當然，還有文頌嫻。你或會質疑，文頌嫻不是來自無綫的嗎？這樣問只證明了：過去的你只睇無綫。早在文頌嫻拍 2000 年的《金裝四大才子》前，她一直是亞視花旦。而當文頌嫻只需戴條 Headband 加件入膞衫就可扮回十八廿二時，更恍如把我帶回她在亞視年代的少女時光。

4.　又例如對白太膠。第一集，當 Anson Kong 匿埋一邊望見談善言單挑幾個古惑仔時忍不住講了句「條女咁犀利嘅！」——作為觀眾，大家對談善言的角色莊惠身手都有目共睹，根本不需要 Anson Kong 作額外注解；但，別忘記，作為觀眾的我們，就像神，是以一個全知角度去睇劇（正如我們一早知道朱栢康的禁藥勾當，但其他劇中人仍然未知），於是那一句被認為 One More Fish 的「條女咁犀利嘅！」，也可視為 Anson Kong 角色關志浩的個人心聲，只是他選擇說出來——目睹這麼一個咁好揪的女仔給了他一種發現新大陸的「哥倫布式激動」，激動到要把心聲說出來（畀觀眾知）。

5.　OK，你可以話我有心偏幫，但有一些問題，我又真的幫不落。就像很多 ViuTV 劇集，總會出現一個演技水平嚴重不均的情況，有些做得好好，有些又做得太差：差，可能是因為演員本身經驗，像飾演莊惠好姊妹善善的王頌茵，她不是不努力，只是太落力，令我睇得有點吃力；差，也可能是某些角色設定實在太過工具性，只為提供某種劇情衝突而存在，像莊惠那對父母便是了——萬斯敏和「《真情》木村」楊英偉不是不懂演戲，只是角色本身只要求二人交這樣的戲。角色太過工具性不特止，更大鑊是他們還需負責演繹一些太過工具性的對白和劇情，有些，是真的會睇到戥佢哋尷尬。

6.　但我還是用了一晚通頂睇晒八集。一來自然是為了寫這篇稿，二來，真的有追看性——我很想知道當中三名主要角色生命影響生命的故事。

7.　關志浩，一個連行古惑都從不認真的年輕人，卻因為空手道和莊惠，開始認真。Anson Kong 的演繹，自然。

8. 馬剛正，一個由一出場就睇得出背負了很多過去的人。返本歸初，他只是一個外賣仔，卻因為偶然下送外賣去道場，認識了全接觸空手道，生命從此改變……事隔多年，現在的他只是個冇人冇物冇理想的麵包佬，似要用餘生去贖自己的罪，卻因偶然而再次面對空手道，一種曾經豐富他人生同時又毀了他人生的武道。

9. 其實講到尾主要是想睇莊惠／談善言。曾經說過，好希望她能得到更多機會，如今她終於能夠擔正一齣劇，不再是男主角暗戀者又或女主角個Friend，而是——女主角，我找不到理由不看，而事實證明，當那個Universe充斥了不少過分就手的劇情與人物，她的莊惠，始終是給予我真實感的存在。

10. 真實還包括對人性心智的演繹。馬剛正在天橋底空地以紙皮砌成的「紙皮道場」說，一個就算年年考第一的人，一樣可以對社會毫無貢獻。一字記之曰心，當日啟蒙了他的道場，就是「建心」。

在港劇絕望裡
遇見盼望

<div align="right">4.3</div>

單刀直入，《歎息橋》好好睇。

1. 成個腦都縈繞著岑寧兒的歌聲。《歎息橋》主題曲《困局》。

2. 我真的極度害怕煲電視劇。我是那種真的會完全墮入別人虛構世界的人。

3. 明明還在懷念莊惠那段打天下旅程，未能抽身而出，霎時間，話都冇咁快，莊惠已變身成Sammy。

4. Sammy，不懂空手道，最擅長整Carbonara。她在一間由她起名、名叫「MASSAM」的餐廳做主廚。餐廳老闆是Thomas。Sammy與Thomas，少年時已認識，在一間茶餐廳，做樓面。其後，Thomas因工作去了比利時，一去便是二十年。他明明應承Sammy跟她一起慶祝生日。

5. 二十年後。拍了拖的Sammy甩了拖，傷心欲絕，從此寄居Thomas家中，以朋友關係——二人一直維持朋友關係，就像二十年前，在茶餐廳做樓面時。其實，雙方都曾盼望過二人不只是朋友關係，但盼望，往往只換來失望。

6. 這是一個不知已被拍過幾多次的愛情故事，注定沒有結果的愛情故事。這條主軸，並不是在十五集的篇幅裡集集都有交代，因為這個故事，不只是他們二人的故事，而是一班浮世男女的故事；每個人，都在自己控制範圍內，不自覺地影響了Sammy和Thomas的故事發展——這班人包括：Joyce，Thomas在比利時巧遇、在香港重遇的女仔；Ken，Joyce男友，一個自小與母親相依為命的裙腳仔；Catherine，Ken還在會計師行返工時的上司，二人似乎有過一段情；Kevin，Catherine兒子，一早被醫生判了死刑，但又依然生勾勾，堪稱成齣劇最心水清的一個人。其他的，還有阿南，Sammy中學同學，拍過拖，散咗，對Sammy念念不忘，本來當差的他，2014年決定劈炮唔撈，但沒交代原因；Ryan，Catherine老公，曾幾何時一心想去美國做科研，為了Catherine，留在香港，鬱鬱不得志怨呢樣怨嗰樣……

7. 複雜嗎？又不算，好多大台劇集的主配閒角加埋，隨時仲多人，分別是若換轉由大台去拍，應該會想當然變成Sammy和Thomas由頭帶到尾，每集都糾纏在不同程度的情感的禁區，有時親密，有時又疏遠，當需要交代二人感情重要轉折時就接一個反應Shot，慌死大家唔知佢哋個心諗乜……而更重要是，當中每個人都必定好多口水，以便安排他們唸出大量對白，方便你在對眼碌緊手機時，也可以單憑聽覺，了解故事追貼劇情，非常體貼。

8.　但《歡息橋》沒有太多對白，更多的，是空鏡；沒有甚麼張揚密集的反應Shot，有時，是長鏡頭，讓我們有點距離地，目睹角色們在真實流動的時間中所呈現的各種哀愁樂與怒——我好記得一場，還是少女時代的Sammy，在茶餐廳打長途電話給身在比利時的Thomas，喜孜孜地問對方幾時返香港，當聽到答案不是她想得到的答案後，她扮冇嘢，收線，開始喊，喊到收唔到聲，整場戲，只用一個Side Shot拍，冷靜地，讓你目睹Sammy的情緒變化。這一場，看得我心也碎了。

9.　交錯的時間線，敘事角度的變換，讓我們得以由果溯因，知道造成這麼一個結局，是因為每個人在過去某個時間點一句半句真心或違心的說話，一個自覺或不自覺的舉動，共同構成一組肉眼看不見的力量，決定了每個人的餘生。沒有BBQ大團圓的煙，只有代表歡息的唉。當港劇已開到荼蘼睇到令人絕望，《歡息橋》給回我盼望。

10.　最後要說的是，飾演少女Sammy的是談善言。返本歸初，我是因為她而去看《歡息橋》。永遠記得她 / Sammy收線後的眼淚（令鐵漢如我也不禁流了一滴淚）。

4. 電視

我為何選擇
《地產仔》

在《地產仔》與《殺手》之間，
我選擇了《地產仔》。

1. 試問在香港這麼一個高度安全繁榮穩定的地方，點會有殺手？就算殺，都一定是合情合理合法。

2. 《地產仔》不同。

3. 無論香港樓宇單位大定細，都一定會有地產仔。

4. 以地產業／地產從業員做題材的香港電視劇，我想到的有：1998年的《緣來沒法擋》、橫跨世紀末與千禧的《創世紀》、2005年的《樓住有情人》——應該仲有，只是一時間想不到。秉承大台港劇傳統，無論用甚麼行業做題材，最後都只會化約為一連串恩怨情仇和恩怨情仇。

5. 　《地產仔》不同──主橋固然有，但更偏向描寫當中每個有意或無意投身
　　地產行業浮世男女的小故事。

6. 　例如吳肇軒的狐飛，本身，一個好人，同阿哥相依為命，對地產行業沒
　　有甚麼（或宏大或卑微的）概念，沒有那種人生在世一定要買樓的覺悟，
　　入行，是為了在職業上身分上貼近他不期而遇的心儀女仔欣豬──Yes，
　　即是為了溝女。例如胡子彤的盲雞，本身，有錢仔，但他這個「有錢
　　仔」身分，是被真正有錢的親生媽咪所賦予，當被褫奪，就淪落為一個
　　連肚痛想屙篤屎都找不到地方屙的後生仔。例如邱士縉的阿鹿，本身是
　　羽毛球運動員──嚴格來說是攞不到金牌的羽毛球運動員，一個沒有金
　　牌的運動員，代表不具備經濟效益，亦即甚麼都不是。又例如徐浩昌的
　　肥龜，月巴仔一名，（不知幸或不幸地）有一個（不斷在金錢上剝削他的）
　　女友，拍拖紀念日，去食日本嘢（港女只會去食日本嘢），他Order淨烏
　　冬，女友就嗌刺身嗌兩板海膽和飛魚籽軍艦；飽暖思淫慾（但其實他未
　　飽），想話去開房乜乜，女友斷然拒絕，話嘥錢。至於他們的阿頭余韻，
　　一個女扮男裝的地產經紀，同樣背負一段委屈與悲痛的過去。

7.　劇集，以一種有時浮誇方式進行，凸顯那種黑色幽默感，間中又會配上一些很跳Tone的聲效，問心，我有點頂唔順；但同時，又會安排角色去說一些擺明呼應香港現實的對白，作為Statement，例如與狐飛同屋、趙永洪演的中坑租客便同另一名老坑講：邊個炒到樓市咁貴？你都炒到負資產啦，而家香港一Pat屎，我同你嗰代都有份搞。鄭浩南演的富豪馬王，又會對一班新入職地產仔曉以大義：投資炒賣嗰啲叫做「單位」，有人情味嗰個先係「屋企」。於是他創辦的「和聯興地產」只做街坊生意，得三間分店，及不上死對頭「龍星置業」。

8.　浮誇的表現方式與嚴肅的回應態度，形成了一種尷尬，但尷尬極，都及不上看《殺手》主題曲畫面時看到那種仿《Sin City》的視覺美學尷尬，亦肯定不會像望見江美儀扮小丑女直情尷尬到想代佢搵窿捐——係囉，點解係我要搵窿捐？

9.　我睇《地產仔》，未必是甚麼鋤強扶弱，主要原因是為了看一班我喜歡的演員：廖子妤、岑珈其（可惜少戲）、麥子樂、鄭浩南、朱慧敏（估唔到咁好睇！）、余香凝，還有肥腸——暫時睇，他是頭三集最具存在感的，而給予我這種感覺的還有徐穎堃。

10.　睇戲睇劇，自然是睇自己真心想睇的，不需要講甚麼良心。我曾經可以義無反顧去睇《殺手再培訓》的黎耀祥，但肯定不會睇《殺手》的黎耀祥。或許我就是他口中那種冇良心的人。

她沒有放棄年輕人

2020年看過的劇集——我說的是港劇，
有《打天下》、《歎息橋》、《地產仔》，
還包括《男排女將》。

1. 都是在ViuTV播映的劇集。

2. 是我特別撐這個台嗎？當然不是，我一集《全民造星》（無論哪一輯）都沒看過，劇集，也不是齣齣捧場，像《熟女強人》，就算有吳家麗，但我看了半集便看不下去；又像早前不斷被Quote對白出來討論的《暖男爸爸》，也沒有看。不看，純粹因為個人喜好。

3. 如果你問我為何連一齣半齣大台劇集都不看？我只能答：一定要看的嗎？唔睇會死的嗎？況且自問同這個電視台沒有培養過任何感情（我的成長年代主要是睇ATV和AV），根本不存在是否對得住大台的問題。當然，有人會覺得我這樣答好寸，那麼，這樣答吧：大台劇沒有我想看的題材囉。

4. 例如《男排女將》。某程度上，是排球版《打天下》，
 歐錦棠變成鄧麗欣，由一個迫自己放低空手道的失
 落麵包中佬，變成一個迫自己放低排球的失敗保險
 經紀。背棄了理想，誰人都可以，尤其自問有成長
 閱歷的大人，只是，不適用於年輕人。

5. 當歐錦棠的馬剛正遇上莊惠和關志浩，鄧麗欣的蔣
 家瑜，就遇上了五個在球隊做不到正選，最後甚至
 被（成年人）教練踢走、放棄的年輕人。他們明明很
 努力，甚至在一場甄選賽中奇蹟地勝出，卻因為生
 得矮（又或像當中的大人所形容，生得不夠高），注
 定被放棄，被大人放棄。

6. 「放棄年輕人。」即使這一句沒有出現在劇裡頭，沒有交由某個大人把口
 說出，但看著劇情發展，我的確想起了這一句。

7. 這班年輕人決定自己組隊，希望前香港隊成員蔣家瑜能擔任教練。面對
 這班不甘心放棄夢想的年輕人，蔣家瑜的態度，不是放棄，而是懶理，
 她太明白在香港打排球，不能搵食，不存在任何希望，你再努力，都是
 嘥力。她看透了一切，所以一早退出排球界，投身保險界。八年過後，
 她最怕聽到的，除了每朝提她起身返工Call客追單的鬧鐘聲，還有排
 球落在排球場地板上所發出的那一下聲——這令她想起過去，想起過去
 那個曾經熱愛排球卻又放棄了排球的自己。她放棄的既是排球，還有自
 己。害怕聽見，其實代表她一直放不低。她看著這班年輕人，做著她過
 去熱愛排球時也會做的事：為了能夠有場地練波，通宵去Book場（在我
 還有打排球的遠古時代，香港的室內排球場並不難Book），她發現，她
 還是放不低排球，她決定去教這班年輕人打排球，由丙組打起。

8. 無疑是很典型的勵志題材，一個Underdog遇上一班Underdog，互相勉勵，生命影響生命。典型，未必是貶義詞，一樣可以好看。缺點也不是沒有，例如對白，基於勵志題材，總會經常出現一些現實中絕難聽到的鼓勵說話，未去到打冷震，但聽落，還是有點礙耳（當然，不排除是我人老了，加上份人毫不勵志，才會覺得這些鼓勵別人的話語礙耳），但看著一班沒有太多演戲經驗的年輕人（資歷最深的是顧定軒），去說這些對白，卻又有種難以形容的奇妙功用——我覺得他們稚嫩，原來某程度上是因為我已變成Old Seafood。當有了這種自覺，我便叫自己不能以Old Seafood心態，看待這個（儘管荒謬的）世界。

9. 或許只有一個發展不久的電視台，才能容納得到這份年輕稚嫩。歷史悠久的大台所塑造的年輕人，大概就只有金城安這類形象。

10. 最後不能不說，鄧麗欣，真的好睇。

無法不看
最後一屆口罩小姐

4.6

2021上半年某星期，
我個腦只記得兩個名：「孖四」&「Renci」。

1. 如果你有看《最後一屆口罩小姐選舉》，自然知我記得的是誰和誰。

2. 實不相瞞，睇亞視大的我，曾經年年亞姐不放過。對比向來以莊嚴自居的港姐，亞姐有的是娛樂性，娛樂性來自不守規矩——大家心知肚明，選美節目的本質就是一場綜藝，綜藝講求的就是娛樂性，而不是莊嚴肅穆，要莊嚴肅穆，你不如索性取消泳衣環節，加入背誦《基本法》環節。

3. 而更大的障礙是，選美節目除了佳麗，還有司儀。

4.　我當然不討厭泳衣環節，只是怕睇台上的司儀。我認，我討厭看任何感覺業餘、不認真，和像馬戲團的節目。OK，就算得獎佳麗本人真的美貌與智慧並重，但當她的芳名年齡職業和志願被某司儀讀出後，她的美麗似乎也立即變得業餘，智慧也從此不再認真，結合起來，就像馬戲團。

5.　《口罩小姐》卻有ERROR做主持。對於ERROR的愛，後面再寫；以前只會覺得他們是很懂得搞笑的宇宙天團，看了三集《口罩小姐》才發現，原來他們也是很有綜藝天份的宇宙天團，尤其193，他的口才和急才都很好。講真，好耐未試過睇一個電視節目會笑出聲，單是頭兩集從四十名參賽者中揀出二十名佳麗，我已經笑了不只一聲，是好多聲。

6.　隔籬台正醞釀大變革，推出新綜藝節目，給我的感覺，只是一次一廂情願的文藝復興（Sorry，我知道這樣形容的確貶低了歷史中的那場文藝復興），沿用舊的思維，去做新的節目，而那些節目的所謂新，其實一點都不新，甚至很古舊（因為在背後支持和推動的思維都是舊的）。當然你可以反對，始終節目未出街，不應該預先評論，但只想說的是，就算播，我都不會看。在很多事情很多層面都身不由己的時代，至少還可以選擇不看某個電視台吧，真係有親咩。

7.　真心佩服當日想出《口罩小姐》的人。當我們過去一年都不得不戴罩度日，卻有人在這件身不由己的慘事上找到一種歡愉，一種本質儘管荒謬的歡愉——當很多女仔因為被迫遮住個樣而看上去很美（但有些樣衰格賤口臭的人即使戴住口罩，都不失其樣衰格賤口臭），我們就索性單憑這種局部、不完整甚至隨時錯判的美，去選美。

8. 電視節目應該貼近社會和時代。這不是甚麼新理
 論，根本一直都是，只是在過去一段很長的時間，
 很多人忘記了——做的人忘記了，可能因為因循，
 可能因為高層，可能因為意識形態，最大可能是因
 為高層的意識形態而被迫因循；同時，看的人也忘
 記了，不只忘記，甚至愈看愈蠢。

9. 時代真的不同了。聽聽那班參賽者的自述，沒有一個會說自己想代表香
 港，向國際介紹香港的甚麼，她們大部分都真誠地說，渴望得到一個機
 會或可能。今日香港，最缺的就是機會和可能。

10. 當44號參賽者一出場介紹自己時說「我係孖四，今日第一日返工」我已
 立即為她感到慶幸，換轉是第二個台，應該會被認為不夠Decent而取消
 資格；而當聽見另一名參賽者表演棟篤笑結語一句是希望有朝一日除罩
 相見，我想喊，開心到想喊。

沒有
強尼跳火圈

竟然沒有安排強尼跳火圈。
是的，我看了 ViuTV 那場五周年台慶——
不應叫台慶，台慶是屬於大台的。

1. 曾經年年看台慶。自從楊盼盼沒再作高難度表演後，便沒再看。

2. 曾幾何時的大台台慶就是一場雜技表演，要求一班平日只會拍劇做綜藝的藝人，接受短時間訓練，表演一些你叫佢再表演多次都未必成功的高難度事項；細個時，唔識嘢，的確鍾意睇，因為表演的大都是自己睇慣睇熟而且喜歡的藝人，看著，會佩服他們，會戥他們緊張。我想，這就是睇開有感情。

3. 這種感情早就消失殆盡。所以當日聽見黎耀祥說今時今日鬧大台的人是冇良心，我好嬲——如果這個電視台真的明白自己陪住香港人成長，而又沒有繼續製作一些好節目好劇集的話（反正像黎視帝所言，不是每個人都有錢出去娛樂，收工就只能返屋企睇電視），真正冇良心的，是他們。

4. 良心，言重了。ViuTV那個五周年特備節目，竟然睇到我有點眼濕濕，眼濕濕是因為，原來不自覺有了感情。感情是甚麼？讓我做個比喻，就是連續追了多集《最後一屆口罩小姐選舉》，目睹孖四始終逃不過被淘汰一刻，我不禁眼濕濕。

5. 感情需要培養。要對一個藝人一個節目一個電視台有感情，唯一方法，就是持續去看，所以沒再看大台的我，自然跟大台沒有絲毫感情，沒有感情到，當佢不存在。

6. 當然依然存在，而不同途徑，也持續讓我知道大台最新動向，以及一些「新」節目名稱，例如甚麼「超級綜藝」[1]，突然將我拉返去上世紀90年代時空，一個好虛的名詞，要靠一個更虛的形容詞去形容，結合成一個虛上加虛、沒有花過心思去諗的節目名稱，諗的，固然有問題，但收貨的，其實才最有問題——任何一個商業機構積弱，不要將所有原因歸咎中下層，擁有決策權的高層（不論現有抑或新請返去的高層），才需負最大責任。

7. 近年最好的一個節目名稱我首選《最後一屆口罩小姐選舉》——首先，一望見「口罩小姐」，明晒，而「最後一屆」，既是一條橋，也是一個共同的願景。諗出這節目名的員工，好應該加人工（同樣應該加人工的員工，是諗到《又要威又要戴頭盔》那一位）。

8. 那一小時的節目，沒有強尼跳火圈，沒有193斷手走鋼線，正路得過了分，只是分成不同環節，（向客戶）介紹過去五年做過甚麼拍過甚麼，當中不是每一個節目都成功（部分甚至接近災難），但離奇在，明明放棄睇電視多年的我，當中有好多，竟然有睇過；不只睇過，而且是睇晒。

9. 例如劇集。講真，今時今日，日劇韓劇英劇美劇甚或其他國家的劇，一個串流平台已經睇到嗰，有大明星又有大場面，但絕對可以肯定，我不會在這些日劇韓劇英劇美劇中看見天水圍，不能在這些日劇韓劇英劇美劇中，得到看《男排女將》時的莫名感動，一種只有此時此刻香港人才能夠明白的感動，一種不願放棄年輕人的感動。

10. 一個電視台令人睇到悶，可能是因為來來去去嗰班人（兼且動用一成不變的思維），問題是，在很多節目都會見到強尼，但臨床實驗證明，長時間看強尼都不會悶——不悶之餘，仲 Very 享受，你問我原因，可以列舉好多，例如鍾意佢執鬈，例如喜歡他獨特的說話形式，而最關鍵其實不過是：強尼不乞我憎。任何正常人，都不會迫自己長時間觀看一樣擺明乞自己憎的事物吧。那麼，你應該明白我為何不再看大台啦。（補充：我不認識 ViuTV 任何人，不認識任何幕前幕後高中低層，讚他們，也不會得到 MIRROR 飛。）

.

1 節目名稱後來改為《開心大綜藝》。

5.

Mirror
+
Error
大現象

Mirror mirror on the floor, Error error delay no more……
全民造星，浩浩蕩蕩迎來另一新世紀，
撐 Mirror+Error 等於撐自己？

ERROR 很帥！

好耐未試過睇電視睇到笑，
說的是《ERROR 自救 TV》。

1. 我鍾意睇 ERROR。因為鍾意，所以開電視，睇他
 們這個新節目。

2. 留意，「好耐未試過睇電視睇到笑」涉及兩個層
 面——A.「好耐未試過睇電視」：講堅，我屋企部電
 視，只是一件擺設，好耐冇開，我說的「好耐」，以
 年計。B.「睇到笑」：講堅 Again，今時今日若果你
 能夠成日開電視而且睇到笑，你不是太樂天，就是
 太無知。

3. 很多人都忘記了笑。當然，在日常中還是會笑，但
 不是恥笑（某些官和星的彈出彈入言論行為），就是
 （為現實的痛苦無奈）苦笑。恥笑苦笑，都不是純粹
 的笑，都不是因為快樂而產生的笑。

4. 甚麼是因為快樂而產生的笑？例如好耐以前，入場睇港產笑片，大笑狂笑勁笑，笑呈現了快樂，忘我地快樂。但當日那班曾經令我由衷地快樂地笑的人，事隔多年後，都令我笑唔出——笑唔出都算，更極端的是，足以令我眼火爆。一班明明曾經令我快樂的人，事到如今卻只會喚起我滿腔怒火。可能他們變了，可能我變了，更大可能是大家都變了。

5. 過去二十年香港有沒有出現過甚麼搞笑綜藝人才？你可能會答「福祿壽」，但 Sorry，望住他們仨（尤其最唔高嗰個），我真的笑唔出——又或，我真正嫌棄的是大台那種沿用了幾十年的唧人笑方式。

6. 直至 ERROR 出現，很多年都沒有因為睇綜藝節目而笑過的我，笑了，再一次笑了。

7. 我們都知道，ERROR 是一個衍生 Project——《全民造星》一班靚仔參賽者，被合組成人多勢眾的 MIRROR，MIRROR 有甚麼特色？就是靚仔，而靚仔，是符合古往今來對偶像的主流要求。ERROR 呢？不靚仔，不靚仔本身就是一個錯誤，偏偏這個錯誤，被放大，放大成一種風格。

8. 靚仔當然也涉及後天工夫，但基本上，是一件相當先天的事，一個先天就沒有「靚仔 DNA」的人，是絕對不會後天地變得靚仔，所以 DeeGor 絕對不會變成姜濤。搞笑呢，則是一件近乎完全後天的事，而且相對公平：先天靚仔的人有權搞笑，先天三尖八角的人亦有權搞笑，而且離奇地，由三尖八角的人負責搞笑，總是比較好笑——因為當你搞笑，往往需要動用自我、剝削自我，不介意兼不保留，將自我最根源的缺點，提煉成一件令人笑得出的事。一個先天靚仔的人，表面上沒有缺點；先天三尖八角的人，他的存在，根本就已經是缺點。

9. 所以自嘲永遠是最 Work 的搞笑方式。像《404》和《我們很帥》，其實都是自嘲，而當中又以《我們很帥》攞埋 F4 那種陳年美學來笑更有玩味。又例如「保錡個人自救計劃」那一集，將保錡（一向被認為）獨具的 MK 氣質，錯置地，對照一個感覺正經嚴肅的政治人物，安排保錡執到四四正正去訪問曾俊華（偏偏曾俊華只是笠件牛仔外套）。表面上，就話要幫他脫去 MK 標籤，實則是在借用和強化 MK 標籤，讓他擺明錯誤地去做這個訪問（如果改由 Fat Boy 或 DeeGor 做，效果爭好遠）；而最重要的是，那經由錯配而產生的 Error 效果，係正嘅。我 Keep 住笑，Keep 住由衷地快樂地笑。實不相瞞，四位成員中我最鍾意睇保錡。

10. 搞笑是後天的事，需要用腦，需要思考，需要鑽研，講到尾，是一件相當嚴肅的事。靚仔冇腦，依然係靚仔。ERROR 未必靚仔，但很帥。

2021年，由姜濤開始

要看這篇文，有個先要條件：
你必需知道姜濤是誰。
你說你唔知道你睇唔到？
你咁叻，我幫你唔到。

1. 一個現象：姜濤很紅（同時，MIRROR好幾位成員都好紅）。然後有人會就這個現象發問：姜濤點解會紅？「點解會紅」這問題某程度上其實是在問：憑乜紅？

2. 於是有好多人去找原因，並整理出很多原因，但其實就算有人好有耐性地去問每一個姜糖，將每一個姜糖喜愛姜B（注意，我說的是姜B，不是阿B）的原因List出來，整理成數據，將當中最多人提及的幾個原因，綜合成一條「姜濤方程式」，這條所謂方程式，有用嗎？你可以照著這條方程式複製另一個拍得住姜濤咁紅的年輕偶像嗎（「偶像」一詞純粹中性，不含任何貶義）？

3.　就像高中時讀歷史，教科書會將朝代更替的種種
原因點列出來，似乎已經很清楚地一一交代某朝
代為何覆亡，而某班人又為何能夠取而代之，從
而改寫歷史，但這些原因，都是事後才由史家去
找出來，經過好多年後再被寫教科書的人，綜合
成一點點，方便學生如我去死背爛背，但即使有
學生將這些原因背到爛熟，不代表他就能夠揭竿
起義改朝換代，這些原因不能夠在任何時候都足
以成為條件，改變歷史——這些原因，都跟所發
生的時代密不可分。

4.　時代是一種由不得人去控制的重要條件。

5.　但每一個人又的確參與著時代，共同地參與時代。

6.　現在回看2018年，第一屆《全民造星》舉辦時，有理由相
信只是想製作一個Show，吸引人去睇個台——或許可能
也有想過勝出者有朝一日能衝擊娛樂圈（香港流行樂壇的
確是附屬於娛樂圈，其實流行樂壇從來都是附屬於娛樂
圈，因為要流行，就需要人氣），但只是幻想，或癡想。

7.　結果真的發生了。當然有人會說，今時今日香港流行樂
壇已經不再馨香，姜濤（或其餘MIRROR成員）紅極，都
一定不會像當年張國榮般紅，但既然你都識得講今時今
日，姜濤（及其餘MIRROR成員）所面對的時代環境，已
經不是張國榮當年所面對的，而香港的地位亦已經不像
Leslie最紅時的境況，這種類比，根本不成立，不存在任
何意義。

8. 如果真的要做類比，反而會令人反思過去某些所謂紅歌手，竟然咁都紅到——他們唱的大部分是改編歌，他們懶係用心演繹的歌詞也只是填詞人心聲，他們根本沒有話想說，他們亦未必知道自己要去說甚麼，一個引吭高歌「就讓一切隨風」的人，就真的能夠做到讓一切隨風嗎？這只是黃霑的心聲而已。偏偏這種（隨時九唔搭八的）人就是能夠紅到，受歡迎，因為巧合地正中了時代所需——成為了參與著那時代某一班人的需要。

9. 邊個紅邊個被喜愛，是基於一種需要，某某被愈多人需要，他／她就愈被喜愛。然後，回想過去香港樂壇幾次改朝換代，都是源於人心的需要，不是唱片或娛樂公司有能力操縱改朝換代的發生，而只是他們旗下的人或將要谷的新人，咁啱地，呼應了這種人心需要。為何曾經有好長的一段時間再沒有這種改朝換代發生？原因是，再沒有人關心香港樂壇（和娛樂圈），誰紅誰不紅？是但啦。終於到了今時今日，姜濤成為我最喜愛歌手，《男排女將》有口碑，Ian和保錡的緋聞會再被人關注，這些，都是人氣的證明。姜濤不紅，未必天理不容；姜濤咁紅，民心共融。

10. 人氣既實在但也可以是虛的，坐擁人氣後能否去到另一個層次，還看個人。

有幸遇見
E先生

我不知道自己是否已經成為了
「爵屎」,只知道已經看了很多次
《E先生 連環不幸事件》MV。
那過百萬View數中,有十個,是我的。

1. 如果計埋那個「強行走女版」,我已經看了這個MV
 十三次——截至寫呢篇稿為止,而且不排除善款數
 字會繼續增加。

2. 在這個已經沒有太多事物值得你去望多眼的年代,
 一齣AV,通常都只會睇一次(或半次),睇兩次?
 已經長情到匪夷所思。

3. 但估不到一個MV,竟然令我看上十次。

4. 　不過是兩男一女愛情故事，故事發生在青春時，所以他們會穿上校服，他們會走在校園，會上學校天台，又會在專上科學堂的實驗室食Lunch，表面在開心食Lunch，各人目光卻注視著自己時刻都不想放過的人，當對方反應不符或超出預期，心，又會不期然亂諗……他們仨返學一齊，放學一齊，放假也一齊，去到海灘，他看見他的手肆無忌憚放在她大腿上，他妒忌，但問題來了：他究竟是妒忌可以把手放在她腿上的「他」？還是妒忌有幸讓自己大腿享受他手上溫度的「她」？好曖昧。青春就是如此曖昧。

5. 　然後，也是最後，來到一個晚上，三人相約在唐樓天台隊啤，啤酒好快飲完，他叫他落街買，天台上餘下她與他，本來開開心心，他卻令她哭了；他買完啤酒回到天台，再見不到她，然後從整喊她的他口中知道了一些事一些情，是甚麼事情？我們不知道，MV沒有明確交代，但大致估到。

6. 　必需講清楚，這一篇不是甚麼為你解讀MV的工具文章（現代人已經蠢到中毒，連睇齣戲睇個MV都需要別人拍片為自己解讀），事實上，說穿了，也不過是「我喜歡她但她擺明喜歡他而他又似乎喜歡她點知他真正喜歡的竟然是我」，結果，不論我和她以及他，都得不到自己所渴望的，願望落空，造成遺憾，青春獨有的遺憾。MV傳遞了一份青春的感傷，一種對我這個中年大叔來說已成上古史的感傷。

7. 　一個MV好睇，因為演員好睇。演「她」的是譚旻萱，Model，20歲，很年輕，卻不販賣霎眼嬌的Cutie，有著一份襟睇的氣質。演「他」的是Locker，林家熙，「試當真」成員，一位相當好睇的年輕演員。

8. 這個MV好睇，自然因為首歌（世上應該沒有首歌好難聽但個MV又好好睇嗰的例子吧），也因為負責唱的那位「E先生」。Edan，呂爵安，比其他MIRROR成員遲起步，我對他的最深印象，是《男排女將》的阿神，鍾意做直播，鍾意做主角，卻又注定做不成主角；對他的更深印象，來自《膠戰》，原來他可以好玩得，但玩得來又沒有（某些大台綜藝節目藝員的那褄濃厚）撈味，反而是，好青春——青春嘛，自然玩得啦。而當他化身《E先生 連環不幸事件》的不幸E先生，卻又如此深情，叫人黯然神傷。

9. 我不是要說MIRROR（或ERROR）正在打救香港娛樂圈，但MIRROR（和ERROR）的確展示了，香港還是可以培養出屬於本土、風格不同的年輕偶像，而重點在——年輕，因為年輕，容許各種可能，容許 Trial & Error，容許擁有天真，而不需要靠過盛撈味以表示自己入世已深。撈味，留畀 Old Seafood。

10. 好記得在朱耀偉編的《香港關鍵詞》裡，周耀輝選了「青春」作為他心目中的香港關鍵詞；是的，擁抱青春很重要，願每天青春直到不能。

我們需要
清泉193

不知幸或不幸，
現在每逢望見193就會
自動諗起綾波麗。

1. 又或者是，每逢望見綾波麗——尤其是她在《新世紀福音戰士》第一集那個嗌痛的辛苦樣，就會即時諗起193。

2. 諗起今時今日又名「三爺」的193。

3. 回到2018年12月。那年12月（現在講起，好似是史前），其實見過193一次。那天，陪同事去訪問剛剛成團的ERROR。肥仔、DeeGor、保錡和193，就在眼前，他們之間，隱隱然有種組合剛成立不久難免會有的生澀。那一天，193還是193，世人只記得他生得好高，參加《全民造星》時斷手，還沒有被成千隻甲由兜頭淋，還沒有在接受大圍訪問時寸大台收視、笑「五虎」個名娘。

4. 那時候的ERROR，就只是四個注定不能成為MIRROR的人，被湊在一起，做所有MIRROR不會做的事：醜事爛事核突事。

5. 但我剛才寫過，靚仔，是天生，你天生係靚仔就點都係靚仔；搞笑不同，絕對需要後天努力學習和經營（當然有些人天生會比較易學習易經營），而ERROR，在這方面絕對成功，或許他們都是透過做一些醜事爛事核突事去令人發笑，但同時透過四種很個人的風格方式去做——肥仔是可愛不失禮，DeeGor是有智慧的設計經營，保錡是寸，193則是敢於冒犯，冒犯他不應該去冒犯的。

6. 家長式思維自小就植入我們腦袋，入晒血，成為我們在社會打滾的律則：面對比你年紀大的人，務必尊敬對方，因為對方話晒是長輩（就算明明沒有任何過人之處）；面對年紀和權力都比你大的人，對方明明不是出自你的娘胎，但依然要嗌一聲對方乜哥物姐，這樣，才代表你識撈，要識撈，才能襟撈，尤其在娛樂圈。要數娛樂圈的識撈人辦，大把，單在那個甚麼開心綜藝就已經可以輕易揪到一堆；這麼一堆識撈的人，構成一隊啦啦隊，無時無刻，焓熟地簇擁著那些乜哥物姐——他們所簇擁的，未必是那一兩個人本身，而只是那一兩個有幸能夠居於該權位的人，講到尾，這班啦啦隊的歡呼，只是嗌畀那個既虛且實的權位，當某高層（在被迫自願的情況下）離開了，誰會走出來說一聲Thank You和感恩？沒有，因為一旦說了，就同時表示自己唔想撈。

7. 193冒犯了這種思維。有關他對於某人某台言論的回應，你只要上網，便可以搵到（不像港台節目被刪掉）；對於他所說的，你可以認同，也可以認為大言不慚，但他的確直截了當、不忌諱地說了出來。

8. 公然地冒犯了一個權威和權力體制。OK，不排除有人會立即指出，對住花姐，他咪一樣花姐前花姐後；但如果193認為這個人值得自己尊敬，稱呼對方做阿姐，又有甚麼問題？

9. 有人會說193（或他的隊友）不過是小丑，如果「小丑」是指一個工作，一個務求令人發笑的工作，他（和他的隊友）的確是，而且做得很成功，只要他份人本身不是小丑便可以了。問題是，有些工作是小丑的藝人，連人格都連隨變成小丑。

10. 是的，193的確是娛樂圈清泉。成個娛樂圈充塞住一班小丑和啦啦隊，一潭死水，又髒又臭，但大家視而不見當沒事發生，只有193，夠膽指出這潭死水有幾死。在熒幕面前他是193也是三爺，他的真實名字，郭嘉駿。

青春
十二面鏡

就在《ERROR自肥企画》播到DeeGor勝出比賽
贏到一噸Blue Girl的同一晚，MIRROR演唱會尾場。

1.　2021年5月初的那個禮拜，近乎只聽到兩把聲音：不是聽到人講MIRROR個騷有幾正，就是話ERROR自肥有幾好睇（以及Mike導有幾癲）——期間有個晏晝，也有人提及一個姓衛的，但之所以提起佢，都是因為MIRROR，沒有MIRROR，在很多人心裡他近乎從未存在過。做藝人做到咁，也算一種成就。

2.　有朋友明明買不到MIRROR飛，都照去九展影相留念朝聖；903《晴朗》突發送出四張MIRROR飛，張部長接聽眾電話接到手軟；有朋友屋企廚房原因不明突然停電，同屋臨時出動自己撐姜B的燈牌照亮廚房。有姜濤，一屋光晒。

3. 我甚至覺得這篇文根本不需要特登寫甚麼，單純寫他們十二個名字出來，再詳細抄寫各人出生年月日和成長奮鬥經歷──又或者，直情登他們場騷的相，字也不需要寫，夠喫嘞。

4. 無論你識定唔識、認定唔認、想定唔想，真的，已進入了一個MIRROR時代（其實還有ERROR）。

5. 時代是怎樣被改變？歷史是怎樣被開創？過去有人相信，有種絕無僅有的強者，「閉眼之人，開眼即是」，一係唔睇，一睇就能睇清睇楚睇通睇透，成功改變時代開創歷史。歷史裡或許的確出現過這類人，卻總是在事後、在史書裡才被發現，講到尾，是被寫歷史的人神化。

6. 時代的改變歷史的開創其實是這樣的：每一天，不斷發生好多偶然的事，每件偶然的事似乎無關，其實或多或少有著關連，而這些偶然的事，構成了不同偶然因素；人身處這個布滿各種偶然的網，可以唔理唔睇，可以看得見，甚至在看見之餘，有所感應：有感受，並回應。

7. 進入一個無夢的年代。夢，是美好的可能；一旦無夢，代表再沒有可能邁向美好，而最應該擁有夢的人，是年輕人，偏偏有大人口口聲聲，說要放棄一代年輕人，年輕人變成了一種既無夢又可以被放棄的狀態和存在。這是一個歷史的偶然。

8. 2018年出道的MIRROR，本來只是一個電視台真人騷的產物，不被絕大部分人睇好，被睇死三年後都唔知仲喺唔喺度，偏偏碰上了這個偶然出現的無夢時代，這十二個為了追夢（明星夢也是夢，不需要去踐踏）的年輕人，反襯出一種價值，一種跟時代主流唱反調的價值，偶然地，成為了同時代對抗死過的Warrior。

9. 這是上世紀90年代初四大天王後，事隔三十年後，再出現的偶然風潮，分別是，四大天王是分散投資，純屬偶像崇拜，不一定存在附加價值；這一次，即使十二人各有支持者，卻同時是一次 All In——固然是偶像崇拜，但崇拜背後，隱含一種價值，一種四大天王沒有或根本不能提供的價值。

10. Frankie、Alton、Lokman、Stanley、Anson Kong、Jer、Ian、Anson Lo、Jeremy、Edan、Keung To、Tiger（上述次序，我抄自維基），果然構成了一面鏡：無知的人會被照出無知的惡俗不堪，中年的人會被照出中年對逝去青春的追尋，而年輕的人，就被照出曾被惡意打沉、年輕的心。

ERROR的
個人責任

或許你也跟我一樣，
在2021年5月，每晚返到屋企，
無論幾夜，例必看回當晚播出的
《ERROR自肥企画》。好似撞了邪。

1. 撞邪者通常不知道自己撞邪原因，但我大概知道自己點解咁神心：每當11點打後看見《自肥》某些畫面截圖或某些語句開始在洗版，我不能容許自己在毫不知情下，便撳Like，佯裝自己已經擁有這股情感。

2. 情感是非理性的。但一種情感的產生，是可以找到原因——尤其當有一大班人都對某樣事物擁有相同或差不多的情感時。

3. 回到兩星期前，首播當晚，《自肥》的話題是來自對《新世紀福音戰士》的二次創作，主題曲變成了幕後工作人員的一次（呻辛苦）宣言，配合ERROR全人的Cosplay，193的綾波麗和保錡的初號機——是的，任何人都可以扮（隨時扮得更好），關鍵是由ERROR去扮，當你鍾意ERROR，他們扮乜你都會鍾意。

4. 但節目不只是一連串二次創作大結集，而是不同類型不同規模的遊戲，可以是讓ERROR去玩，也可以是由Mike導去玩ERROR，例如人人有份永不落空的「死亡行星」，例如保錡的脫毛療程，又例如挖空心思（兼挖埋地）專為DeeGor而設的「鳳凰不死鳥」。

5. 好笑，真的好笑，我真的望住個iPad漏夜笑出聲；但同時亦明白，我笑，純粹因為ERROR。換轉由其他年輕偶像演繹，肯定不會笑，嚴格來說是根本就不會睇。不睇，是我的自由。

6. 你當然有不睇ERROR的自由，但今時今日，不睇，一樣可以狠評，評低俗(情況就如某些網民明明未睇齣戲都能夠先知地留一個「伏」字)，然後再拉到去甚麼電視節目需要負社會責任。

7. 陳義過高？不會啦，因為自命高尚的人(例如教母之類)，自然有高尚目光，每每超越個人層面，一望就望見成個社會。至於我們這類低俗人，能夠對自己負責任，已經要還神。

8. 所謂「自肥」，與其說是自我慾望的滿足，不如說成是一次對自我堅持的展示：像保錡，接受了三項挑戰，挑戰用極短時間去學一項技能，玩搖搖、片石、彈結他，比較起來，當中最沒有實際用途的肯定是片石，將嚿石片出去，即使片了好多下，又如何？可以增加有Solo歌的機會嗎？對星途有幫助嗎？但他的練習過程，他的每一下片石動作，卻如實地結合成一次對自我的堅持，這份堅持，就是他對自己負責任。

9. 為何那一集Behind the Scene會令人感動？因為我們看到了不同的堅持：挖窿以煉成「鳳凰不死鳥」、整那盆紫色液體整蠱肥仔、試爆破效果，就連「死亡行星」，也經過好一輪研發(以及幕後工作人員身先士卒)──是的，這是一個工作，但能夠持續地認真對待工作，就是堅持。堅持，是很個人的事。

10. 每個年代總有一種情感被大部分人擁有，構成一種集體意識，現在，大概是集體創傷，當你有創傷我也有創傷，要療傷，講到尾，就只能靠自己；《自肥》很好笑很低俗，卻同時是一個勵志節目，如此年代最首要的，就是自肥，做好自己。

自肥不可恥
還很勵志！

務必先旨聲明：
《ERROR自肥企画》真的只是一個綜藝節目，
其他在播出期間所衍生的意義、討論與現象，
都不是ERROR和無制限OT編集團蓄意去做，
又或有組織及預謀地掀起的。

1.　要令節目受歡迎，尚且可以單方面經營；要令一個節目成為現象，每一晚都立即被討論，就絕不是一件單向的事。

2.　我真心相信，返本歸初就正如主題曲歌詞所講：「公司又要我哋開新嘅節目」——公司拋出一個Task，作為員工的Mike導和同事們，就要去諗方法完成這個Task。歌詞亦講到明節目本質：綜藝。綜藝，就是要令看的人開心，愈開心就愈掂。

3.　節目主角是ERROR，要令人開心，不難。

4. 由首播一開始的《新世紀福音戰士》主題曲二次創作，193扮綾波麗保錡扮初號機個頭，已經先聲奪人地好笑，配合埋死亡行星擺明玩彈X周，低俗地好笑。

5. 有理由相信，打後十四集節目就算照住這方向做落去，鍾意睇的依然鍾意睇，不會睇的亦自然不屑去睇，全世界，正正常常平平靜靜地，度過三個禮拜，然後換另一個節目。

6. 歷史發展充滿偶然，各種偶然又會互為影響。《ERROR自肥企画》播出期間，跟MIRROR那場社會現象級的Concert重疊了：在社會持續瀰漫一片放棄年輕人的思想下，這十二個為一體的年輕偶像成功冒起，連帶一直被視為MIRROR衍生產品的ERROR，也獲得正視。

7. 如果 MIRROR 代表年輕的美與朝氣，ERROR 則呈現了年輕人的反叛不客氣，像193，對隔籬台和那些衝出來的娛樂教母進行直線抽擊，在過去，只會被渲染為不識撈；不識撈，娛圈大忌，但現在，太識撈太焓熟只代表你是依附權威的四張嘢後生仔。

8. 《ERROR自肥企画》也不止於一個令人發笑的開心小綜藝（冇Budget嘛，自然做不到人哋的「大」綜藝啦），肥仔、DeeGor、193、保錡，沒有被單純視為四件淺薄搞笑工具，反而被還原為四個獨立的人，四個有過去有理想有過挫敗但堅持意志的人，所以看著一度出現事業危機的保錡，經過修練終於片石成功，是真的會感動，感動在他對這件（對演藝事業毫無幫助）的小事上，如實地付出莫大努力，而努力，由始至終都是件純屬個人的事。

9. 努力的還有Mike導（和無制限OT編集団）。在已成慣例規條的工廠式電視製作，以「作者」身分，為一個功能只在令人發笑的節目注入意志，展示此時此處此模樣下做電視節目的使命，讓堅持留在這地方睇電視的人笑，有意義地笑，笑住去過好儘管艱難的每一天。

10. 自肥，其實是自強。

6.

堅持

一些在舊時一定冇運行的小人物、
一些以前不起眼的星、一些個底花咗的人，
在後2019年的香港，竟然找到一片天⋯⋯
致一直還在堅持的人。

香港關鍵詞
「古天樂」

這不只是一個人的名字，而是很多價值的代名詞。

1. 任何時勢，都存在一個英雄——或者咁講，任何時勢，我們都需要一個英雄。

2. 「英雄」所指的是：行徑。在世人眼中，這位被視為「英雄」的存在，他做甚麼都是好的，都是具有價值的，都是值得被Like & Share的。而當然，他的能力，的確比起平凡眾生為大。

3. 在過去，要揀這麼一個代表性存在，會諗起「劉德華」，因為他——勤力，好勤力，極度勤力，而當然重點是，他是個極度勤力的靚仔，他早在上世紀80年代開始已經是個極度勤力的靚仔；然後，歷經90年代，踏入千禧至今，由靚仔變成有豐厚閱歷的型男，但豐厚的閱歷沒有使他怠惰，反而Keep住勤力，無止境的勤力讓他成為了這世代詮釋獅子山下精神的有型人辦，甚至被那齣（對未來作出過分天真想像的）《金雞》塑造成特首，將絕望的人投射在一個虛擬得太過美好的未來，從此便真的（被）當上了甚麼「民間特首」；直至這麼一個人民英雄如實地踩入政治場域，為一個超大型壯闊填（及倒錢落）海Project獻聲支持，結果——他終於聽到噓聲——即使喝彩聲依然大聲，但當喝彩聲中夾雜了噓聲，就足以令喝彩聲不再完美。

4. 政治場域，不是片場，不是紅館，不要以為自己足以掌控一切聲音。

5. 完美、無雜質的喝彩聲，改為獻給古天樂。

6. 由2019年1月1日叱咤台上開始，到現在，我們一直見到古天樂。

7. 很多地方都見到他，例如電影，而重點是當中有不少，古天樂有份投資。

8. 他不是投資一部玩下咁啦，而是投資好多部，有些擺明大製作，有些相對小製作；大製作主攻主流，小製作則嘗試一些較特別題材，讓一群相對年輕的幕前幕後有份參與，難得。事實是就連一些大製作，也是起用一些相對較新的導演，出錢之餘更出力。如果你有留意過去幾年的香港電影業，你應該知道古天樂有份演出好多部電影——幾多部？我冇計，我只知道好多部（但這未必是一個健康現象，對古天樂本人也未必健康）。我不禁想像，如果沒有古天樂，香港此時此刻的娛樂工業會搞成點？Well，我不敢想像，因影響範圍實在太Q大，大Q到難以想像。但沒有了其他人？For Example，城城？劉華？成X大哥？接西片都堅守宣揚中國文化的宇宙最強？還可以想像。

9. 他的一言一行都具有附帶Value。出錢出力甚至出埋面搵原班人馬拍《尋秦記》電影版，令當年有追開電視版的（中年）人，回溯那段（其實不算好但肯定好過今日的）香港歲月——有理由相信，就算佢話開拍《美味天王》、《刑事偵緝檔案》甚或《餐餐有宋家》電影版，大家都會一樣興奮。還有還有，咁忙的他還關注老演員健康和生活，更親身落油麻地撐兄弟鄧一君檔車仔麵，讓我們在這個只管（睇人掟自己錢）填海的無情年代，還感受到甚麼是情義，一種已經冇人會講冇人會信的古老價值。古天樂，喚起了很多香港人的Nostalgia。

10. 但古天樂不是個只會活在過去、活在自己年代的人。我們會看見他去睇MIRROR演唱會（你可以說這是界面，但界面，都要坐定定睇的），在場內同193合照，甚至同ERROR拍廣告。當我們以為已經睇慣睇熟睇通睇透古天樂，到現在，才真正知佢咩料。

最後一個救火的少年

這個少年其實不再少年，已經59歲了。

1.　「三十年來，我都係坐喺你哋中間，從來都冇上過呢一個台，我其實唔習慣上街遊行，唔習慣叫口號，但係今日要站上呢個舞台，係因為一國兩制已經接近蕩然無存。三十年前天安門嘅民主運動啟蒙咗一整代嘅人去追求民主自由，亦啟發咗之後嘅雨傘運動。今日，我哋聚集一齊就係想要阻止三十年前喺天安門廣場屠殺人民嘅巨獸，跑到落嚟金鐘廣場、旺角廣場、維多利亞廣場，我哋就係要阻止呢隻巨獸喺未來嘅三十年繼續肆意咁消滅我哋嘅下一代。」少年說。

2.　少年上過很多舞台，大大小小的：紅館、伊館、文化中心、大專會堂、麥花臣、清水灣電視城……也有一些舞台，位於一個已經沒有人會再找他去的地方：大陸。

3. 還上過一個舞台，一個在歷史上只出現過一次的舞台：「民主歌聲獻中華」個台。

4. 1989年5月27日走上這個台的不只他一個。還有成龍大哥、志偉、陳欣健、岑建勳、露叔、梅姐、汪阿姐、LoLo、學友、阿B、Danny仔、克勤、肥媽等等（實在太多，不能盡錄）；還有一些，未能親身上台支持的，亦好熱心地透過現場大熒幕現身呼籲，有邊位？我好記得有劉華，更加記得有譚校長。結尾，先由成龍大哥領唱《朋友》，And Then 再全場大合唱《為自由》，騰騰昂懷存大志，凜凜正氣滿心間⋯⋯

5. 以上一批古道熱腸有心人，有些已經永遠離去，有些依然生勾勾而且有跡象顯示應該長命百歲；有一位已貴為「民間特首」獻聲支持政府填海；也有一位，成為了大灣區食家，不惜（用性命）向香港人推介鮠魚刺身。

6. 如果問叮噹借部時光機，讓我回到1989年5月27日，我應該用甚麼態度面對呢個台？用甚麼表情面對這麼一個聲援北京民運追求民主自由的組合？恥笑？哭喪？又喊又笑？哭笑不得？

7. 1990年，達明推出了拆夥前最後一張專輯《神經》，回應了1989年，其中《十個救火的少年》，隱喻一群在最初積極投身大時代運動但基於種種理由而退出／縮的人，明明極悲涼，卻刻意動用一種狀甚歡欣的聲音唱出，以致不少（冇用腦的）人都誤以為是一首開心K歌，箇中悲涼，原有意義，統統散失。那份悲涼，直至三十年後才由主唱的黃耀明親身演繹。

8. 我不是因為他仍願意站在六四集會大台而誇獎他（這裡也不討論維園六四集會的存在意義），而且心知又肚明，今時今日此時此處讚明哥，是冇So的，完完全全冇So的；想有So？係都褒獎山雞夠正義，又或站在劉華一方啦——但讚還讚，都要揀啱人，千萬不要讚「勁廢」和「Forever Cheap」，因為冇So之餘，更不排除俾人話你廢同Cheap。

9. 喜歡明哥，因為他是一個好的歌手；敬佩明哥，因為他不只是一個僅獻出聲色的藝人，而是一個真真正正的人——當然，三十年前有份上台聲嘶力竭高呼為自由的藝人也是人，但只是不再面對自己回憶的生物——不是不容許你們做啦啦隊反美（用iPhone）撐華為，而是看不過眼你們不肯再提三十年前的事；而當有「民主歌聲獻中華」的搞手願意重提舊事，卻說三十年前一些藝人，根本不明就裡就貿貿然參與了，這種解釋，似是要將那一場「民主歌聲獻中華」的起因，盡歸於一種純粹基於無知的熱血（偏偏作為搞手的他，又容許無知蔓延、主導整場活動）……如果這就是真相，我會更敬愛明哥，因為無論三十年前抑或三十年後，他都知道自己踏上那個歷史舞台的理由。

10. 只是我害怕，有一天不只回憶有罪，連敬愛明哥都有罪。

美貌與良知並重

「譚小環」令我立即想起甚麼？雀籠。

1. 那是一個EP封套。Yes，譚小環唱過歌，出過碟，碟名《自主》，泛著藍Tone的碟套上，小環有點落寞，頭被一個雀籠笠住。

2. 對比不少求其擺張靚相當封套的上世紀90年代唱片封套，《自主》的封套，叫做有構思過有設計過，只是出來的效果有點惹笑──不是有點，而是非常惹笑。

3. 「譚小環」還會令我連隨想起甚麼？──《勁歌金曲》（她做過好一陣子主持）；方小環（她客串處境劇《開心華之里》的角色。題外話，《開心華之里》捧紅了魏駿傑）；《殭屍福星》（她首度成為第一女主角的劇集）；KK（她在《古惑仔》的角色名字，是大飛細妹）⋯⋯

4. 還有《如果天空要下雨》──小環與伊健合唱的著名K歌，我有（和女同學）唱過，化灰都記得這兩句：如果天空要下雨，留我愛人在這處⋯⋯

5. 還有還有，1994年香港小姐競選。這一屆港姐我記憶猶新，因為不少佳麗，不論有獎冇獎，都入了行：張可頤、黃妃瑩、陳芷菁、活麗明，以及李綺紅——李綺紅，絕對是那一年香港小姐的風頭躉，但這麼一個風頭躉，最後只拎到季軍，我心諗有冇搞錯⋯⋯無論有冇搞錯，最後戴上冠軍后冠的是譚小環。

6. 因為這頂后冠，才有之後的《勁歌金曲》主持、方小環、《殭屍福星》第一女主角、KK、《如果天空要下雨》，以及《自主》（封套上那個雀籠）。

7. 以上是我對1994年度香港小姐冠軍譚小環的真實陳述，至於「香港小姐」的意涵？這身分又有甚麼意義？可能要問回主辦單位，但主辦單位的官方答案，可以不代表佳麗及觀眾立場。

8. 關鍵來自香港小姐中的「香港」二字。1973年，TVB開始接手舉辦香港小姐，Slogan是「美貌與智慧並重」，而有幸成為「美貌與智慧並重」的佳麗，就需要代表香港，向海外推廣香港，方法是出席各類親善活動以及參加那些環球小姐世界小姐國際小姐諸如此類⋯⋯推廣香港，自然是推廣香港的美好，但所謂美好，所指的究竟是甚麼？「美好」太虛無，結果被認可的「美好」，就只會是經由官方所營造以便吸引遊客來港的表面美好，都是望得到而又消費得到的。至於各參選佳麗，即使各有各的方向與目的，但講得出口給大家聽的，從來只會是：考驗自己啦、畀自己一個挑戰啦、希望做到香港的親善大使啦⋯⋯作為觀眾，更簡單，就是睇女——睇靚女固然重點，但睇到一些（咁醜都竟然入到圍的）醜女更加是全晚焦點。講到尾，這只是一場Show，一場務求把真實遮掩修飾添加至望落煞是美好的Show，當三甲佳麗順利誕生，禮成，在未來一年以不食人間煙火姿態宣揚香港這個（只容許剩下）美好的空間。

9.　那個港姐光環其實是一個雀籠，笠住你的頭籠住你的思維。當卸下光環，便不得不還原成一個人。有些人，可能嫁入豪門，可能繼續留守，也可能迅速離場費事磨爛蓆；而譚小環，拍過劇做過戲唱過歌出過碟到後來只留下一個難說馨不馨香的藝員身分，然後離開，同老公開小食舖，做一個不化妝著住圍裙的香港小市民，面對的再不是虛無的星光，而是實在的魚蛋。

10.　還面對一個轉折的時代，以及一個個在這轉折時代走在街頭的香港人。作為一個香港小市民，譚小環沒有不聞不問或明哲保身，更加沒有話人阻住做生意，反而是選擇用自己的方式參與、支持、表態（很明確那一種）。在她身上，我看見一個美貌與智慧及良知並重的香港人，真正宣揚了香港人的美好價值。

在這個炎熱與
抑鬱的夏天，
無法停止聽MLA

在一個平凡晚上知道My Little Airport
將會開Show，Show名：《催淚的滋味》。
望見這名字，無力感湧現。

1.　就算你再有正能量，有時候，也總會感到無力。

2.　更何況我是個從來都不含正能量的負能人。

3.　第一個令我明白「無力」的人，是一個洋人，洋人
　　名叫西西弗斯(Sisyphus)，他成世人要做的就是
　　推嚿石上山，但這嚿被他身水身汗終於推上山的
　　石，又會宿命地碌返落山，然後他又要(宿命地)
　　推返呢嚿頑固的石上山，周而復始，但萬象不更
　　新。有力推石，生命無力。

4. 西西弗斯是希臘神話中慘被諸神整蠱的洋人，我們呢，就不知被邊Q個整蠱，一聲唔該都冇就被拋擲到恍如一個大商場的香港，過一個平凡的童年，捱一個平凡的青春期，讀一間平凡的中學，考一個平凡但又啱啱好夠升大學的成績，攞一個平凡的學位，搵／打一份平凡的工，篤一個跟你同樣平凡的同事背脊（又或被一個跟你同樣平凡的同事篤背脊），以便升一個平凡的職，娶／嫁一個平凡的人，生一個平凡的B，讓這一個經由你倆平凡精子卵子結合的生命繼承平凡的基因（以便重複你平凡的一生）；然後你平凡地漸漸老去，驀然回首，自己在平凡一生中所度過的每一天，頂，原來都是重重複複，重複得像西西弗斯推嚿石上山的過程。

5. 第一首完完全全擊中我心的My Little Airport歌曲是《西西弗斯之歌》，收錄在2011年專輯《香港是個大商場》。樂隊在2003年成立，2004年推出《在動物園散步才是正經事》；我第一張買的MLA專輯是2005年的《只因當時太緊張》——望見封套有一對男女平躺在床上，男方上身赤裸，配合碟名，腦海立即浮現一個故事情節。不只專輯名，MLA大部分歌名都很長，長度足以預告一個故事，一個發生在不同平凡人身上的小故事，故事沒有狂喜極悲，有的只是Bittersweet，畢竟平凡人的故事都不會太過高潮迭起。

6. 《西西弗斯之歌》講一個女仔在電話投注中心做兼職的故事。工作性質無聊，又識唔到朋友，在重複而又無聊苦悶的工作中，她諗到一個方法抗衡：「開閘前半分鐘，總有好急嘅客人，落注嘅時候夾雜粗口，聽到我一嚿雲，但佢哋愈係忟，我就愈係斯文，我話『麻煩你重複一次』，搞到夠鐘開閘，佢哋就問候我屋企人……」

7. MLA展示了一個克服日常苦悶的方法：不要被「日常注定苦悶」這想法綁死——就像西西弗斯，不再困於「我永世都要推石頭實在太慘」這概念，既然注定改變不了那他媽的命運，一於蔑視命運，反抗以為自己好巴閉的諸神。

6. 堅持

8. 另一首完完全全擊中我心的是《吳小姐》。

9. MLA沒有交代吳小姐名字，「吳小姐」就是她在社會的身分。職業？做銀行。做甚麼職位？不重要，總之做了十幾年。Status？最近單身囉。罷工那天，佢自己一個去了彌敦道，滿街都是著黑衫的年輕人；天黑，行到豉油街，想去食日本嘢兼涼冷氣，但她猶豫，這樣豈不是幫襯了沒有響應罷市的舖頭？於是只在小販檔買了兩個桔，回到示威區的十字路口，坐低，食桔，「就在她坐下的那個瞬間，她竟有前所未有的歡。」然後她去了深水埗警署聲援（她本來跟大隊行過去，但又嫌太遠，改搭地鐵），她首次見到催淚彈……歡過幾粒催淚彈後，她有種在過去人生中從未有過的感覺：自己明明是一個名叫「吳小姐」的個體，但這個體又恍如化身成前線的人、用士巴拿拆緊鐵欄的人、鬧緊街坊唔好影相的人、在遠處坐緊監的人，但唯獨不再是一個一直被社會認知為做了銀行十幾年的人——她超越了日常的「吳小姐」身分。她坐在紅綠燈下，食支煙，「就在她坐下的那個瞬間，她竟有說不出的感嘆。」

吳小姐畢業之後

10. 在2019年夏天我Keep住聽MLA。聽到林阿P和Nicole所描述的平凡香港人，由當日一些苦樂參半小故事，歷經2014年到干諾道中一起瞓，到今時今日吳小姐初嘗催淚的滋味，每一個，都是注定日日推石的西西弗斯，但每一個西西弗斯，都有權反抗向自己施予命運的諸神。

願 Happy 歸
Hong Kong

6.5

2019年9月25日，Wednesday，
我看了林海峰的《是但噏 Happy Monday》。

1. 那一晚是尾場。那一晚，是我成世人第一次看林海峰的棟
 篤笑。

2. 或許不應該形容為「棟篤笑」——呢三個字，儼如黃子華
 專利。

3. 林海峰的 Talk Show，是「是但噏」。我們自然都知道這名
 字的由來，只是我不知道當初他選用這三個字的理由，旁
 人聽在耳裡，「是但」的確好夾個「噏」字，而「是但」又
 的確是很多香港人的座右銘：想食乜？是但啦；想玩乜？
 是但啦；目標係乜？是但啦；你個人生想點？都係是但
 啦。OK，就算不是但而界一個答案，那個答案都只是噏
 出來——噏出來的，認真極有個譜，講到尾，依然離不開
 是但。

4. 　原來「是但」才是大部分香港人的核心價值。喂大佬，返工已經好边，返到公司要時時刻刻（扮）認真不能是但（偏偏公司要你去認真對待的，又同閣下人生完全無關），咁仲唔边？扮到放工，卒之扮完，自然要珍惜（不需要扮認真的）時間，重拾「是但」的那份自由感。

5. 　Yes，「是但」提供了一種自由，一種放任的自由——放任地不作選擇，因為選擇是辛苦的（愈認真去選擇就愈辛苦），而且既然是自己揀，就需要承擔選擇的後遺和責任——選擇當然是一種自由，卻是一種需要認真對待絕對不能是但的自由，所以很多擁抱「是但」的人，一早逃避（選擇的）自由，讓自己的生命放任，任別人去幫自己揀。

6. 　香港的命運，有不少部分都是交由「是但」所主宰。

7. 　直到2019年夏天，有一群香港人認為不能再是但，就像6月16日那天，便有200萬（+1）人——即使遊行過後，食餐飯玩陣手機瞓個覺，又要迎接另一個毫不Happy的Monday……如果人生在世能夠擁有真真正正Happy Monday而不是Blue Monday，幾咁完美？我估，林海峰當初以「Happy Monday」作為這次「是但噏」主題，極有可能只是想單純談論「返工」——當「返工」作為大部分人日常生活的最重要構成部分，應該怎樣對待這回事？只是當一班香港人在6月選擇了不能再是但，直接影響了之後幾個月的Monday——過去的Monday，我們總是孭著周六日那股快慰所留下的餘韻而衍生的愁緒面對，那幾個月的Monday，卻是帶著一種血染的悲憤（同埋因為徹夜睇Live所換來的唔夠瞓），先要面對衣色（不是衣飾）的抉擇：著黑色定黃色？白抑或藍？揀好了，返工，等到放工，放工時卻又遇上失驚無神的港鐵封站，又或唔知為乜的煙霧瀰漫……

8. 如果將香港比喻為一間公司，現在擺明是一個人的性格決定全公司命運。然而，林海峰認真地反問：咁全公司嘅性格可唔可以決定自己嘅命運？

9. 我再估，這三個多月，應該一直影響著這次「是但嗡」——當然，林海峰其實是可以大條道理懶理，懶理過去三個多月來的香港人香港事和某些香港人嘴臉，繼續（像他的很多同行）不理政治地，是但嗡他已經度好要嗡的 Happy Monday；不過，他選擇了講，不是講一句半句戛然而止，而是把想講的盡量融入原定內容裡，OK，有些部分或許有點不自然（而且問心，比較起來，講家庭那部分更真摯動人），但此時此刻，敢講肯定冒險過唔講（講得出口就要承受風險），講到最後，更以「努力！奮鬥！加油！」作結，為場內所有（只會被視為 Object 的）香港人打氣，讓 Object 變成勇於爭取自己命運的 Subject。當黃子華已經金盆喇口決定保持緘默，我們還有林海峰認真地為香港人是但嗡。

10. 習慣了多年晏起身的我，現在每一天都早起，聽《在晴朗的一天出發》，讓自己努力奮鬥加油。

假使人話原來
不像你預期

實不相瞞，
除了31那一晚避無可避，至今我仍不能觀看任何
當晚發生於太子站的片段，尤其是一對男女在車廂
相擁失控痛哭的一幕。

1. 估不到在方皓玟《人話》MV我再一次看到。

2. 其實已經過特別處理，畫面變成全黑，只餘下白色的人物輪廓，基本上你看見的只是一些滲著彩色的白色光束在快速閃動。

3. 問題是那一幕實在太深刻。那個夏天，深刻畫面還有很多，不贅了。

4. 假使世界原來不像你預期？又不是，我出了名悲觀，對人性從來沒有期盼，只是真的沒預期到會崩壞到這麼一個地步——何止衰到貼地，直情穿過地面，向地獄狂奔。即使我們從未試過活在天堂的滋味（我沒有宗教信仰，天堂不會留位畀我），但至少尚在人間，尋尋覓覓，營營役役。

5. 就像《假使世界原來不像你預期》MV所呈現的。這是一首情歌，MV的影像，卻是最日常的香港景象：返工、返學、搭車、等車、有人精神、有人瞇眼瞓、存在著象徵有米的圖騰、亦不乏代表了窮困的執紙皮……在這些影像交織結合下，一首情歌變為一首生活勵志歌，一首專為香港人而設的生活勵志歌。

6. 最後一幕，是政總(那幅曾經化身連儂牆)的牆，配上馬丁路德金一句話：「我們必須接受短暫的失望，但不能放棄擁有無限可能的希望。」

7. 《假使世界原來不像你預期》是2017年的歌。回想，那一年除了林鄭以777票當選特首，就好似沒有甚麼大事發生──當然總有些大事發生，只是沒有出現一些化灰都記得的衝擊性影像。香港的生活，大概就是我們在《假使世界原來不像你預期》MV所見的日常景象，而「日常」是一個中性詞。

8. 兩年後《人話》的景象卻是一片黑。我估，當日製作《假使世界原來不像你預期》MV的朋友也沒有預期到兩年後，一旦結合《人話》MV，竟然就成為一個香港對照記：兩年前一個絕對稱不上好但又不算極至少還可以讓你苟活的地方，兩年後已變成地獄，地獄滿布二噁英以及屍體，但在人話連串修辭的修飾下，原來去BBQ燒雞翼仲毒過聞催淚煙，死因不明實屬誤解，死因無可疑才是正解。你大聲疾呼世界原來不像你預期？歸根究底是你存心唱衰香港地。

9. 方皓玟在2002年出道。有關她出道後的經歷際遇與苦厄，網上有詳盡記載，不贅了；而我最初知道這名字，是因為電影，《每當變幻時》、《死神傻了》、《婚前試愛》。《死神傻了》的她絕不港女，但她演港女，又實在好正。後來才得悉她的唱作人身分，首次接觸她音樂是透過《方白告王文》。談不上是Fans，但(基於職業需要)會留意她動向，感到她對外在世界和時代有所感應──感應，是有了感受，再作出回應。很多香港歌手或許都有感受，但礙於種種現實元素，不能回應，不便回應，不敢回應。《人話》，是方皓玟感受2019香港後的回應。

10. 《人話》，2019年我最喜愛廣東歌。即使構成這首歌的所有前設，都是最最最最最乞我憎的。

何以今年我期待睇叱咤？

過去，每逢一月一，就會諗：唉，又要睇叱咤。

1. 2020年，來到一月一，反而諗：咦，要睇叱咤喎。

2. 由過去的不耐煩，變成今年的期待——期待是因為今年沒有了實體頒獎禮。當一樣事物持續發生存在，那種「持續」就會產生「必然」感覺，既然必然，自然不需要稀罕。

3. 但因為2019，很多事都變得不再必然。

4. 過去的叱咤，給我們的(負面)感覺大概是：成個頒獎禮拖得好長，長不是因為有百九幾個獎要頒，而是每一個得獎者上到台，都有太大抽感想與感慨有待發表，感想與感慨中還夾雜相當大抽的感謝名單，如果得獎者在發表這大抽感想與感慨以及感謝那相當大抽合作伙伴名單時能俐落一點，睇落自然爽一點，偏偏他們因為太大抽的感想感慨感謝，結合成一大嚿莫名的感動，這一大嚿莫名感動的副產品只有一樣：眼淚。真的，絕大部分站在叱咤台上的得獎歌手，都會喊(喊的程度，由淺度到中度至爆喊不等)，當一個明明有太多感想感慨感謝有待發表訴說的人仲要喊埋一份，你可以想像，爽極有個譜。離奇是似乎從未有歌手會站在新城勁爆的頒獎台上喊。

5. 過去看叱咤，就是預了睇一班歌手喊晒口地口水多過浪花。然後，終於等到頒埋至尊歌曲可以離開會展兼成功搭上N巴時，已經是1月2。

6. 呢年沒有了即席的淚水——連預先準備的淚水都沒有。頒獎禮變成一個超過兩粒鐘的錄播電視節目（有人可能會問點解看不到？肯定是因為你部電視只會預設地開某一個台），而問題就是，拍甚麼去填滿這段不算長但絕對不算短的時間？

7. 一開始的九首得獎歌，頒得極快，是只要你忍不住去個廁所就會Miss了其中一首的那種快。在過往頒得非常滾水淥腳的生力軍，過程反而變得緩慢，而因為緩慢，讓一班2019年出道新人都有機會獻唱自己的歌，讓我們不只記住他／她們的樣，還有他／她們的聲音。這一Part，出奇地好看，好看到有點感動。畢竟今時今日，還要加入香港樂壇去做生力軍，絕對是一件知其不可而為之的感動事宜。講多句，主持這一Part的Colin，表現很好。

8. 沒有淚水，仍然有口水。人同此心，心同此理，大部分人覺得成晚最漫長的一Part，就是森美小儀等DJ與一眾男女歌手與組合在學校禮堂圍埋傾那一Part——那種長，令我回想起中學時（為溝女）返團契，大家圍成一個圈，各自如泣如訴自己內心感受……大佬吖究竟幾時先聽得完這些有如滔滔江水連綿不絕的個人感受？但，我明白箇中的難，既要出師有名地呼應主題設計一個環節，又要臨時臨急去約一班來自不同公司的歌手聚首一堂。即使實在太漫長，我依然體諒。

9. 2019前的香港樂壇（又或娛樂圈），是不受政治干預的。無人想像得到，最能展示歌舞昇平的音樂頒獎典禮竟然會先後停辦，十大中文金曲不辦勁爆不辦連叱咤也不辦，但當回看2010年1月1日的港島，不難明白，不辦才是正確的——你怎能確保自己同Friend睇完Sammi首《我們都是這樣長大的》攞至尊歌曲離開會展諗住食埋個消夜先返屋企時，不會被控非法集結？即使好彩沒有被控非法集結，但你可以確保自己好好彩地搵到車過海嗎？然後你問：何以睇次叱咤啫都搞成咁？

10. 整晚最短的一個環節來自林海峰，用「何以」作開始，問了一連串問題，一連串在過去不會出現在任何樂壇頒獎禮（甚或娛樂圈頒獎禮）的問題：「何以有人話要放棄一代年青人，但係花姐就要一手湊大 Mirror 一班年青人，仲要將佢哋培育到入圍我最喜愛組合？」「何以你可以將你曾經最喜愛歌手嘅唱片打爛變成碎片？」「何以一人一票喺呢個地方係變得愈來愈矜貴？」一年後，很多「何以」還是沒有答案，並衍生更多「何以」——何以姜濤可以成為最受歡迎男歌手？這可能是很多（自命不懂欣賞MIRROR的）老嘢最想問最想知的，而林海峰只說：證明香港嘅年青人還有希望。

揸緊中指
二十年

6.8

揸緊中指 唔係你想咁易

2001年，透過唱片公司
約了LMF出來，
不是Full Team，
只有MC仁和DJ Tommy。

1. 是訪問嗎？算是。

2. 那一年我在某本飲食旅遊雜誌工作，正在做一篇有關
消夜好地方的稿。其中一間，位於銅鑼灣，地踎街坊
嘢——當年還沒有黃店藍店，只要是好店，就掂。

3. 阿頭要求，每一間食店，都要找一個或一組名人到場影
相，順便訪問他們的消夜態度，所以那一次約MC仁和DJ
Tommy出來，的確算是訪問，只是由頭到尾問的都是：
平時有冇消夜吖？食乜先？本身又為唔為食呢？而不是如
何在香港發展Hip-hop。

4. 如何在香港發展 Hip-hop？WOW，大題目，而在問如何發展前，應該首先問香港人：其實，甚麼是 Hip-hop？一條友唱唱下歌講句「Yo Yo Check it Out」就是 Hip-hop？有 Rap 就是 Hip-hop？《中國有嘻哈》就代表 Hip-hop？

5. 在 Hip-hop 從來都不被真正認識的香港，LMF 帶來了 Hip-hop。2000年，發表了有可能是香港自開埠以來最重要的一張港產 Hip-hop 專輯《大懶堂》，然後，Hip-hop 在香港，突然成為了潮流（連我那個不聽 Hip-hop 的阿頭都識 LMF）。

6. Hip-hop 不是不可以成為潮流，但 Hip-hop 不止於潮流。當 Hip-hop 作為一種美國黑人音樂文化，返本歸初，是一種讓他們質疑不公世界、宣洩不滿情緒的途徑；所以，嚴格來說，若果你天生不是黑人，你就注定不屬於（最純粹定義下的）Hip-hop。如果天生不是黑人的你決定選擇 Hip-hop 作為表演方式，你當然不需要把自己全身染黑，但至少，所做的要符合 Hip-hop 本質。

7. 《大懶堂》這張專輯就在質疑香港價值。當年去加州紅都有得唱的《大懶堂》，成首歌，主旨只有一個字：懶——點解一定要勤力？單純因為我們活在獅子山下？我們就務必好勤力地在這個冷冷清清的金錢世界營營役役？勤力是否只為符合俗世要求？《大懶堂》「先破」，《今宵多珍重》和《無根草》「後立」：人生在世，而又咁喘生在香港，不是咬住金鎖匙的你不過白紙一張，上面要寫甚麼？純粹由你話事，冇人有權干預，而重點是不論最後寫甚麼，都不能顛倒是非黑白，要知善知惡。以上一個先破後立，發生在回歸後的董建華年代，既不偶然亦非必然，但肯定是，當年的政治社會氣氛嚴重加重了這種質疑，令 LMF 不得不（為港人）宣洩。時代影響創作。

8. 時代影響創作的還有《冚家拎》。這大概是全張碟最多人識唱的一首歌——至少副歌，但大部分人識唱，可能都只為當中有大量粗口，變成只識跟住X，卻又不知在X甚麼。歌詞，其實在X當年的傳媒文化亂咁嚟，嘩眾取寵，同時衍生一堆揸住張記者證就以為自己大晒的記者，形成荒誕離奇的採訪文化。廿年後，香港傳媒的問題徹底變了，傳媒依然聲稱自己報道真相，但所謂真相，取決於政治立場。

9. 尤其在2019下半年，於是LMF唱出《二零一九》。除非你在呢半年把自己收埋在食買玩平行時空，否則，你一定知唱乜，畢竟歌詞動用了大量在2019下半年才出現的詞語，描述和總括了這場運動；固然存在憤怒，卻又不旨在撥火煽動，反而是要明確指出當中是非黑白。他們不是冷氣軍師，也不是在食人血饅頭。

10. Hip-hop本該如此。Hip-hop，由始至終直到永遠都不會變成官方宣傳工具。所以2010年看見MC Jin同曾蔭權在聖誕節興高采烈拍MV高呼起錨，我不禁說了聲X；早排唔覺意聽到那首話年青人乜前途都冇的Rap歌，我直情爆了句XXXX，而且覺得成件事好老土——在某班人的錯誤認知裡，Hip-hop就是代表著年輕的唯一語言，於是便懶醒地透過Hip-hop，去寸某班後生仔「你真係夠Pop ？」。度和Pass呢條橋的人，應該睇得太多《中國有嘻哈》。

這個世界 變化太大，好彩 還可以聽達明一派

如無意外，呢晚我就會在伊館某個角落頭位
（個位是電腦系統幫我揀），
看《達明一派 REPLAY 意難平 / 神經 LIVE》。
當然，最後我成功入場，由開場看到散場。

1. 我說如無意外，因為根本不能確保在開騷前後，會不會發生甚麼突發事情。

2. 有甚麼突發事情會令我去不到伊館看不到Live？太多了，可能是搭車期間突然聽見警車哀哭的聲音，原來發生了不幸的馬路事故（隨時我自己就牽連其中一命嗚呼）——你話大吉利是㸌口水講過，但世上有哪件不幸的事，可以單憑一句「大吉利是㸌口水講過」就化解得到？就可以當從來冇事發生過？2019年可以嗎？

3. 　達明成立時，自然不能預視今日的香港。

4. 　而只能目睹當年的「現在」，回應當年的「現在」。

5. 　又其實，他們根本不需要回應「現在」（亦從來沒有人逼他們這樣做），而只需要學其他同行，只管回應最大部分會聽廣東歌的香港人需要，唱情歌，唱一些幫上世紀80年代香港男女排遣愛情愁緒的情歌。

6. 　偏偏他們沒有唱愛情，就算唱，也要唱當年移民風潮下的「香港式愛情」，像《你情我願》，我願意跟你孤寂，條件是請你給我國籍。估不到，三十年後香港人又要再一次諗：走定唔走。不是達明和周耀輝有預視能力（所以不要說甚麼達明的歌是香港預言書），只是香港的悲劇一直在重演，唔輪到你害怕，唔輪到你話大吉利是碌口水講過。

7. 　黃耀明早前接受訪問說：「創作就是跟世界Interact之後的結果。」真的嗎？現實是，我們看見香港一直充斥住不少跟現實世界沒有互動甚至根本斷絕關係的創作，因為創作和演繹的人，都似乎活在另一個世界——但當然不是，他們同樣活在我與你生活的世界，只是他們選擇不去看，又或者會同你講：我睇唔到。

8.　回到三十年前，《神經》是達明看見世界後的回
　　應。實不相瞞，我一直最怕聽的是好多人鍾意聽
　　和去 K 會唱的《十個救火的少年》——不像《天問》
　　不像《愛彌留》擺明車馬明刀明槍，《十個救火的
　　少年》用上一種偽歡愉的態度，去唱一件明明很
　　悲哀的事，偏偏好多人聽在耳裡，卻只接收到當
　　中那種虛假的歡愉，兼當成真，當成一首開心歌
　　來聽。三十年後的今天，或許這才是最識時務最
　　合時宜的態度，學習將慘事看成喜事，最慘絕人
　　寰的悲劇，也可以變成最壯闊人心的勵志劇。真
　　係神經。

9.　《REPLAY LIVE》選擇演繹《神經》，很正路，揀《意難平》，有點估唔到。
　　一直覺得這是達明較受冷落的專輯，原因可能是，對比其他專輯，《意難
　　平》缺少了一些很事先張揚批判某些人與事的主打歌，卻轉進了「情」這
　　一層面，不只愛情，還有友情，甚至對香港一個地方的感情——《情流
　　夜中環》，何秀萍用入夜後的視角，去看這個一直被認為象徵繁榮安定的
　　地方，但這地方，在近年，也被變成足以令人催淚。《意難平》也是周耀
　　輝首次與達明合作，我最喜愛的《天花亂墜》，表面上甚麼都冇講，但又
　　似乎講了好多；表面說的是當年香港流行曲現象，但也可能是香港人面
　　對慌亂世道的恆常態度，繼續生活，心裡世界沒變幾多。三十年過去，
　　一直沒變幾多。

10.　共你淒風苦雨，共你披星戴月。這個世界變化太大，好彩還可以聽達明
　　一派。

陸駿光，
堅持！

6.10

有鋪奇怪的癮，每逢遇上一些太深刻的戲或劇，
散場結局後，總會自行繼續想像某些角色的未來。

1. 2020年令我一直諗下去的有《歎息橋》的黎銘南。

2. 這麼多年一直愛著（明明等待著Thomas的）
 Sammy，最後因為一個時間上的偶然偏差，他如
 願以償；問題是，作為觀眾的我總擔心Sammy會
 （在劇本沒有寫到的未來某一刻）回到Thomas身
 邊……但至少在劇情安排下，阿南的堅持總算修成
 正果。

3. 飾演阿南的是陸駿光。或許，一個本身就一直在堅
 持的人，才能夠明白、進入阿南的心。

4. 陸駿光演過太多角色。看維基,早在2002年古裝版《皆大歡喜》,便一人分飾小販、官差、太監、士兵、蕃兵、官兵(又蕃兵又官兵,好矛盾)、志雄手下、爛面佬、侍衛、檔主、大漢、顧客、打手、托豬工人——如果一個真心渴望做演員的人的初心,就是想有機會演繹不同人生,那麼陸駿光應該開心到痹,而且還有得繼續開心,在2003和2004年的時裝版《皆大歡喜》,繼續獲安排分飾:金年助手、差人、食客、茶客、修路工人、武師、記者、惡人、古惑馬伕、的士司機、陪審員、大漢、馬仔、賊、魚蛋佬、孫仔、古惑仔、保安、打手、乞兒、陳生(終於有姓)、男顧客、劫匪、追求者、記者、攝影師。以上每個人,個性(Suppose)統統不同,唯一相同是:明明在鏡頭出現過卻沒有人會意識到他們的存在,是為了達到某一特定功能才需要出現的閒人,功能達到了,便從此消失,永久消失,因為恍如沒有存在過,就連演繹者的臉,都可以重複使用,反正沒人會記得。

5. 或許在演藝畢業的陸駿光心中,他依然有為以上每個「角色」自行想像一個完整人生,務求讓這些「角色」感覺立體,但Sorry,(演繹)閒人(的演員)只匆匆佔據電視畫面一忽,注定不會在觀眾的心和記憶佔據任何空間。

6. 如果不因為堅持,怎能讓自己忍受去做這類角色足足九年?期間,甚至沒有獲賞賜過一兩次所謂飛躍提名,唯一一次的賞賜是:直到他提出辭職時,高層話加佢人工,每個月加佢大拿拿五十蚊。

7. 於是決定轉投新開的港視,人工加三倍。陸駿光這名字終於被報道,我們亦終於知道這個曾經做過無數閒角的人原來叫陸駿光。

8. 再之後的事大家都應該知道，港視不獲發牌，陸駿光在政總晚晚扮半澤直樹——是的，那一年《半澤直樹》播映，讓我們認識了堺雅人，也明白了人生在世必需對你的仇人「十倍奉還」——但陸駿光始終不是半澤直樹，而只是一個小小的演員，更由有固定月薪的演員，變成Freelance演員，機會，要等人界，又或自己去爭取。他爭取到一個主角，《獅子山下2017》單元劇《黑哥》，一個喪妻的貨Van司機，父兼母職，湊一個讀小學的女兒；兩父女住在工廈違規劏房，被勒令搬走，本來獲安置入住臨時宿舍，但環境根本不宜年幼女兒，那一夜，兩父女屈在貨Van兩份食一個魚柳包餐，去公廁沖涼換衫⋯⋯最後歸宿，租住一個沒有窗的劏房。我看見的，不是大台那種司空見慣粗聲粗氣麻甩低下層，而是一個為了生存，卑屈已經入骨入血、可憐還可憫的人，這除了是編劇導演功勞，當然，也因為陸駿光。

9. 另一個父親角色，《星星的孩子：魚蛋》，陸駿光這次演一個中產，不用住劏房，獨力照顧一個自閉兒子；等車時他要拖著兒子，身旁乘客眼望望，他要向人說對不起，他要為自己兒子是自閉而向一個三唔識七的人說對不起。這個角色，為他贏得紐約電視電影節男主角銅獎。兩條片，YouTube都有得睇，大量人留言讚他，即使大部分都只說個老竇演得好，嗌不出陸駿光的名字。

10. 是陸駿光的堅持打動了我（即使他的堅持不是為了打動任何人，亦好彩他不是堅持留在大台）。在香港，堅持做一個真正的演員，堅持做一個真正的人，都難。

趙學而，
至少跟我活在
同一個香港

有些歌手，一出道時就會
令你立即舂過頭埋去；
也有些，要等到好多年後，
時間如實地過去了，才會令你看見。

1. 頭一種又名：霎眼嬌。

2. 在上世紀90年代初，血氣方剛的我迷上過很多這
 類霎眼嬌——誰和誰？那麼尷尬的前塵往事就不
 贅了；只能說，90年代初，是香港一個盛產（玉
 女）偶像的年代，（玉女）偶像所需要的就是：靚，
 或好靚。

3. 「靚」，好表面的感覺，這種感覺，不實在，不一定需要Character配合（其實所謂Character也不過是由負責形象的專登設計出來，正如那班「玉女」，難道個個都冰清玉潔咩？），所以不少當年被我迷上的偶像女歌手其實都是霎眼嬌，因為妳的「靚」，隨時可以被她的「靚」掩蓋，她的「靚」又可以再被另一個她取代……Sorry，當年的我不過是個身處青春期末期的青少年，睇嘢，就是這麼表面。

4. 所以當年沒有迷上趙學而。

5. 趙學而不是不靚，只是不夠靚，不夠其他同行靚。她的那些首本名曲，固然有聽，但再好聽，也不會令我有衝動和意欲衝落信和買她的明星相。如果要強行劃分偶像歌手和實力派歌手，當年的我會把她撥入不成功卻又有點實力的偶像歌手行列。即係點？一個定位模糊的歌手。

6. 她後來的發展我們都很清楚，唱片公司轉老闆，她繼續有出碟，但最後還是離開；去了大台，拍《皆大歡喜》，化身林玉露，由過往高唱世間情歌的現代歌手，變成持續同梅小惠鬥氣的古代少奶。

7. 我們所知道的趙學而，80年代尾參加歌唱比賽，入行，由電視台節目主持做起，終於等到有機會唱歌，在那個盛產玉女偶像的年代做歌手，沒有攀上一線，卻為那年代某一班為愛情拼搏煩惱的女子（及男子）唱出心聲，同時留下了一些經典歌；千禧後好幾年，變身鬧劇演員，讓家庭觀眾笑出聲，度過很多個愉快晚上，其後偶爾歌唱，唱別人的歌，歌竟然唱得比原裝更好，例如陳慧琳《最佳位置》。

8. 哪一個才是真實的趙學而（又或趙學而的真實）？退後一步，「真實」重要嗎？曾幾何時，「真實」的確不重要，我們當年迷戀一個歌手演員明星，是迷戀他或她被刻意設計而呈現的形象，他或她本人是否符合形象，我們永遠都不知道，事實上也沒需要知道，因為Fans這類人，通常只會（盲目）相信自己願意相信的。

9. 現在是一個重視真實的年代。要審視一個人的真實，主要透過當事人有做／講過（和冇做／講過）的行為／言論，簡單又直接，所以向某某叩頭就是向某某叩頭；送了某牌子月餅給某某就是送了某牌子月餅給某某；應某某挑戰Po了張靚靚黑白相撐女權就是應某某挑戰Po了張靚靚黑白相撐女權；發聲支持了政府某個倒錢落海的計劃就是發聲支持了政府某個倒錢落海的計劃。你可以辯駁有些可能並非事實之全部，但非全部的事實，也是事實。至於我們所看見的真實趙學而，除了會看到她玩《動物森友會》，還會Po一張底褲相（條底褲外觀望落好似由政府專誠推出的口罩）、Po一張黑白顛倒相、Share幾張某名孕婦在街頭被推倒（也有人說是被拉起）的相片並留了一句「No Need To Ask WHY !!!」——當好多藝人都選擇活在他／她們自設的平空時空，繼續營造近乎當世人白癡的美好生活表象，趙學而至少讓我知道，她跟我活在同一個香港，吸著同一啖荒謬的空氣。當很多90年代出道的霎眼嬌都已成過眼雲煙，眼前這位骨婆婆，卻是真實的。

10. 日後我只會聽由她所唱的《少女的祈禱》。

RubberBand
給「我」聽到的

當初友人向我介紹 RubberBand 並說
主音「6號」把聲好好聽時，
我記得我說：吓乜陸浩明識唱歌㗎？

1. 因為是說話，話語分不到「6號」和「六號」。至於「六號」識不識唱歌？與本文無關。

2. 說回6號。他的聲線，固然好聽，但我必需承認，當初對 RubberBand 實在沒太大感覺，於是友人便理所當然地以為，我是偏愛跟 RubberBand 同時期出道的 Mr.。

3. 這個理所當然實在太過不當。為何面前有兩個選擇時就一定要二揀一？但的而且確，同樣在 2008 年推出首張專輯的 RubberBand 和 Mr.，總是被拿來比較，比較可以分好多層面，比較音樂風格、比較歌曲主題、比較隊員形象，以及比較——面對社會和時代的態度。

4. 做流行歌手，真的有權只去專心演繹別人寫給你的詞，你只需努力去唱，唱一些跟社會和時代未必有關的人情事，只要感動到Fans，他們覺得啱聽便可以了。社會發生了甚麼？時代正在醞釀甚麼變化？你可以有感受可以去理，但唱片公司經理人會叫你咪理。你的感受，務必隱藏。

5. 樂隊不同——留意，不是組合，「組合」只是唱片公司將幾個有潛質但又仍未能獨當一面的人拉埋一齊，那幾個人，不需要擁有共同理念（除了想紅之外），甚至不需要所謂理念。樂隊，絕對需要理念，尤其當你是玩搖滾，搖滾其中一個核心理念就是反叛，反叛衍生質疑，質疑現存的各種似乎理所當然的事物——當事物變成理所當然，事物附帶的隱藏價值也變成理所當然，一般人就在這麼一個被指為理所當然的社會生活，並去維繫這個社會的穩定（和理所當然）；流行歌手，可以附和、支持、高舉這種穩定，但搖滾，不能，搖滾的本質不容許這樣做，所以一定不會出現所謂建制樂隊，如果真的有這樣的樂隊，Sorry，他們根本不配「搖滾」，是搖滾叛徒。

6. 我有聽RubberBand，不是好迷那種，只是有聽——他們作的曲，好聽，沒有Mr.那種外露的流行味（不知是幸或不幸），Mr.的流行味絕對無遠弗屆，甚至可以跨界為某連鎖快餐店新推出的潮州打冷做宣傳，絕對前無古人。

7. RubberBand從來沒有遇上這類Crossover機會（不知是幸或不幸），他們的歌，我固然明白是有嘢想講，但有時會嫌講得太扭擰——扭擰可以是修辭手法，營造大量意象，卻又只停留在意象，意象講到尾都只是意象，太朦朧，不入肉。

8. 問題是時代已發展到不便入肉，入肉，隨時入獄。RubberBand 沒有再簽大公司後，推出了《Hours》，那是2018年，我們還可以唱《逆流之歌》叫人加油，甚至還可以期待未來見，結果到了未來，亦即現在，見到甚麼？我們甚至再不會這晚與你逃離鬧市盛況，因為六點後不設堂食只能外賣，亦最好不要在街上出出入入，免得有人眼冤。

9. 「i」，RubberBand 2020年底推出的專輯的名字。這一年，除非你有去跳舞，又或同幾十人迫在一間酒店房開P，你肯定會無可奈何地多了獨處時間，面對你自己——你可能會想起往事，想起跟某某的First Date，想起過去的自己也曾快樂過；也可能會想起現在，作為一個微小的孤島人，每天被陰濕地毒害，究竟做錯了甚麼？但你更有可能要做的是：練習說再見，因為身邊不少人都將要走了，未來有機會先再見。

10. 這一次聽RubberBand，入肉了。

請讓她
好像 X 年前那個
笨女孩般勇敢吧

2020 年 10 月，我們還在戴著口罩的日子，
The Pancakes 突然推出了新歌
《as brave as that stupid girl》。

1. 突然想起 2002 年某一天。

2. 那天中午，有雨，仍然瞓緊的我收到自己組的同
事電話，同事說，她病了，要請病假，但下午
約了一單訪問，訪問一個獨立女歌手，叫我幫
手跟。我問她歌手名字，她用一把病聲說「The
Pancakes」，我話「吓？」，她唯有再用她那把病
聲說：「The Pancakes。」

3. 　那是個沒有 YouTube 沒有 Spotify 沒有串流而只有實體碟的年代，聽歌的前設，就是要有隻碟在手，於是，我在沒有聽過 The Pancakes 半首歌（甚至連她把聲也未聽過）的情況下，趕去天后一間餐廳。雨愈下愈大。

4. 　坐在暗角的我好緊張。不要睇我月巴屍大隻，其實好細膽，好驚做訪問，做訪問代表要同陌生人傾偈，但又不能讓對方睇穿你好緊張，你唯有裝作不緊張，緊張地表現出不緊張——一想到又要身陷這種心理角力，頂，當堂更緊張。

5. 　The Pancakes 來了，咦，原來是個有點細粒感覺隨和（因為細粒總會令人覺得隨和）的女仔，同行的，還有她的經理人（我靠估）。我不知道應該怎樣稱呼她，The Pancakes 小姐？ Pancakes 小姐？肯定不會是 The 小姐吧……好緊張好緊張。記憶中，我好似由頭到尾都沒有嗌她名字。

6. 　記憶中，那是個頗愉快的訪問。我們談了很多——尤其記得談到 Bass，我們都發現平日聽歌時，其實幾難聽到 Bass，Bass 明明存在，明明有被彈出來，偏偏又難以被聽見，好似不存在。

7. 　訪問差不多了，外面的雨也停了，可以影相。我們行去天后那條行車天橋底某位置，期間經理人（我靠估）細細聲跟我說：「希望唔好叫佢跳起扮 Cutie 嗰類，佢唔鍾意。」我說沒問題，連隨同攝影師說了，於是，The Pancakes 就是簡單地，站在天后天橋底，影完，Bye。回到公司，我選了其中一張最簡單的，聽錄音，寫稿，刊登——就像任何一篇登在報紙上的文，都只會在世上留低一天，然後，到下一天，再沒有人記得，恍如不曾存在。

6. 堅持

8. 　不像 The Pancakes 的歌，一直留下，一直在這個地方留下，留在未必太多但肯定為數不少的人心裡；而她，由當初一個未必太多人識恍如不存在的細粒歌手，漸漸變成一個有不少人知道她存在的細粒歌手；有些歌，成為廣告歌，有些歌，成為流行歌，也有些歌，在網絡年代成為了話題歌，像《給發哥的歌》。人人對她產生不同認知，而有理由相信，當中有不少一廂情願，以為 The Pancakes 就是一個很 Cutie（影相又會無啍啍跳起）的女仔——我們往往透過一些事物的表象，去一口咬定表象背後。

9. 　所以沒有人想過她會在四年前突然「消失」——沒有新作，沒有 Update FB，甚至沒有公開交代自己將會消失好一陣子（以便乘機開幾場 Show 搵錢），就只是，純粹地消失。我想起《one day when i think of life i won't cry anymore》，她說：「one day when I think of life / I won't fear anymore anymore anymore / but not today」。總之有甚麼原因，令她選擇將自己消失。

10. 四年後的 9 月 23 日，她終於在 FB 交代自己的消失，然後，推出新歌《as brave as that stupid girl》，並隆重其事由老公林日曦拍了一個前衛後現代眼花 MV，歌詞最後一句說：please let me be as brave as that stupid girl X years ago——請讓我好像 X 年前那個笨女孩般勇敢吧，用字還是幽默苦澀，唱腔還是那麼 The Pancakes。2020 年，是她出道二十周年，一個細粒女子勇敢度過的二十年，勇敢未必是時時刻刻話界人聽心口有個勇字，而是坦承自己的恐懼。

駱振偉
的
一人之境

6.14

2012年4月18日那一晚，除了林家謙，
駱振偉也在持續感受那一人之境。

1. 那一晚，《Chill Club 推介榜年度推介》。

2. 不排除你沒有看（甚至根本不知道有這一個節目），
 不排除你同一時段正在收看某人扮城城，看一個不
 是歌手的人扮一個歌手——我自然不會知道那一刻
 你感受如何，可能有笑，也可能冇笑，無論有冇
 笑，都與我無關。

3. 有些主持要去扮另一個人，而駱振偉可以做回駱振
 偉。那一晚，他的角色是《Chill Club 推介榜年度
 推介》主持，由開波到完騷，就只有他一個人負責
 做主持。

6. 堅持

4.　不只得我，當晚不少有看的朋友都在社交媒體分享，駱振偉做得有點吃力，他好想辣㷫個場，但就是有點吃力，然後，自然會有人提出：如果改由強尼去做便沒有這問題。沒辦法，強尼太強，以致強尼面前人人平等——平等地輪給強尼。不妨回看之前那個 ViuTV 五周年 Show，強尼那種壓場感，不是其他主持所能擁有。

5.　而有理由相信，強尼之強，是有份製作當晚頒獎禮的都知道（高層們也會知道），但並沒有（基於現實考慮）安排強尼去擔任主持，又或者，讓他跟駱振偉一起在台上，反而是，交由駱振偉一個人，由頭做到尾。

6.　因為《Chill Club》一直由駱振偉主持。

7.　實不相瞞，我是因為《Chill Club》才知道駱振偉會唱歌——當然，如果在大台的邏輯下，任何藝人都會唱歌，就算唱得欠佳甚至難聽都冇所謂，大可以作為綜藝節目一個環節，加以利用以便醜化某某歌手，令人笑固然有賺，即使𤆬，也是 Noise（而且只會關負責扮的嗰條友）。但駱振偉那種會唱歌，是真的唱得專業，而每一次節目，他都得到機會，去唱別人的歌，我最深刻的一次，是聽他演繹《終生學習》，這明明是一首 100% 情歌，但聽著他唱「從來未放棄嘗試，最大志願，也不管這過程多麼辛酸」時，感覺是赫然變成一首勵志歌，他給自己唱的勵志歌。

8. 十四年前他已經參加新秀，仲贏埋。那一年，他23歲。當日的精彩演出，可在YouTube輕易搵到，底下的兩個評論亦可輕易睇到，其中較長的一個，咁講：「唱到咁X差又甩beat都可以冠軍，嗰件矮仔唱得咁好，因為樣衰就輸咗真係慘」（當中那個「X」是我改的，原句中是寫另一個字），是的，那天演出，駱振偉的確有一句入遲了，甩了一整句，但不影響結果，並由王祖藍（他是主持之一）宣布他獲得金咪大獎。他能夠撼贏網民口中那「矮仔」，是否就是單純因為靚仔？我不知道，「矮仔」不會知道，駱振偉也不一定知道，但全世界都知道的是，正式成為歌手後的他，連一首屬於自己的歌也沒有，便離開，輾轉簽過不同公司，最後加入ViuTV，做主持、拍劇。我較深刻的是《理想國》第二集，他是一個冇拖拍、愛上虛擬幻象的Uber司機，被他愛上的幻象真身，是吳海昕（我認我是因為吳海昕才去看這一集）。

9. 或許人活著就是等待。等到疫情肆虐的2020年，終於不再唱別人的歌，終於等到一首屬於自己的歌，《成熟·不了》。梁栢堅填的詞，說出一個三十多歲成年男人的矛盾心情。成熟，是否必然等同識撈？就算識撈，又至否一定要做到連自己都喪失的地步？

10. 又其實，等待並不等同乜都唔做，這種，只是白等，有努力去做的等待，名叫堅持。堅持的難與艱辛，只有堅持的本人明白，就像4月18日那一晚駱振偉著的那件樽領冷衫，我望見都覺拮肉，但有幾拮肉？只有他知道——也有可能，旁人覺得拮肉，但他樂在其中。無論點，最緊要是，我哋下集／下年再見。

令我
固定睇的
顧定軒

6.15

他在《男排女將》的阿 King，
總是令我固定嬲。
因為，我有固定地睇。

1. 2020將盡，終於明白到，人原來不外乎去或留。

2. 有些人去得光采，有些人留著獻世阻碰；有些人死不足
 惜，亦有些人因被Foul出局而令不少人戥他可惜。

3. 說的是顧定軒。

4. 我沒有追《全民造星III》，但一直緊貼戰況——不少人都
 在FB準時匯報戰況：誰表現良好，誰終於出局，並兼評
 各評判，邊位評判評得有道理，邊個評判懶勁其實一味廢
 喻。反而，竟然沒有人評說大台台慶劇的劇情發展，以
 及變陣後那齣劇集的優勝劣敗，大家都好似當大台不存
 在——當然，這或許只是FB演算法或社交媒體上同溫層
 效應所產生的假象。

5.　沒有追《全民造星III》，只因一直怕看這類選拔節目，怕了那種殘忍，一班人赤裸裸地，被另一班人（以一種我地位比你高的倨傲態度）評論，太階級（就算當中不乏善意鼓勵，但那種階級意味依然存在）──一直深信，每個人的 Talent，都不應被另一班（剛巧被選中作為評判的）人否定和抹煞，而且負責否定和抹煞別人的，隨時更沒有 Talent，例如──算了，不開名了。

6.　所以顧定軒被淘汰，並不代表他應該被淘汰。他的被淘汰，只是他人生中事業上一次偶然事件。

7.　顧定軒，很平凡，他絕不有型，更加不是靚仔，比他有型和靚仔的同輩演員，多的是；他也不是岑珈其那一類──岑珈其外表平凡，卻具備了一種平凡的討好，他本身的平凡，貼近大眾的平凡，看著（平凡的）他，就像看見（平凡的）自己，有種舒服和溫暖。顧定軒的平凡，不屬於大部人所認知的平凡，反而是會覺得佢好煩──看《男排女將》，每當看見阿King（又）洩氣或（又）發脾氣，就會覺得──妖，好煩吖；總之，當他固定地洩氣發脾氣，我就固定嬲，但好奇怪，愈看下去，反而會期待，期待睇見他固定地洩氣或發脾氣。固定嬲，竟然變成一種享受。

8.　所以在極不好看的《麥路人》中最好看的部分，就是開場，介紹顧定軒飾演的深仔出場那部分──他是一個大人眼中口中的所謂廢青，一日到黑，拎住部手機打機，被大住肚的大嫂話兩句，二話不說，摑了大嫂一巴便離家出走──故事本來由他的視點出發，但自從在行人隧道遇上城城的阿博，便突然變成由阿博做主角，從阿博的仁愛觀點看那個沒有限聚令的溫情「麥難民」世界（兼帶出年老歌女秋紅），而深仔，只成偶然出場的附屬，但問心，那幾場只有深仔和阿博的戲，都好看，看著他們在天橋底賣鞋，看著他們在公眾更衣室刷牙換衫，都有種平凡的真實感，這種真實感，完全來自顧定軒。

9. 顧定軒天生有種其他男演員沒有的特質：陰柔。這種陰柔，在標榜性別政治正確的學校裡，大概只會被人笑為娘型——我不知道他讀書時有否承受過這種無聊標籤，但正正是這種陰柔，成為了他的特質，這種特質，方便他去演繹一些其他同輩男演員難以演繹的角色，當大家因為看見《全民造星》那段BL短劇而WOW晒時，早在2015年一齣發生在校園的短片《放肆》，顧定軒便演了一個在同性之愛面前裹足不前的中學生，當同片演員都難免流露業餘的感覺時，顧定軒是唯一一個感覺不突兀的——你會感受到，他有讓那角色進入自己身體內。這齣短片，YouTube有得看，看後，不妨順便看看留言，有不少都是近日留的，他們都是因為《全民造星III》而認識顧定軒。他被淘汰了，卻同時讓更多人看見自己了。

10. 顧定軒，值得繼續固定地睇。

誰會記得
張建聲？

6.16

我不知道你會不會，但我肯定會。
不只記得他的樣，更會記住佢把聲。

1. 有些演員，樣生得好，演技亦不俗，但聲衰，任何
 對白由他／她把口講出來，都變得衰聲衰氣。

2. 張建聲把聲，好聽。不是悅耳那種好聽，而是沉實
 而有力，當他說出喪盡天良的對白時，喪盡天良得
 有力；說奸邪的對白時，奸邪得有力；說無賴的對
 白時，無賴得有力；說粗口時，粗得有力；說情深
 或義正辭嚴的對白（即使較少機會）？一樣有力。
 世人最記得佢把聲，可能是《反黑》招積的笑聲。

3.　　我反而好記得他在《一秒拳王》的拳手角色。他不忿周天仁可以憑住天生的預知能力打上擂台，打出名堂，打到同拳王同台，而他這類沒有任何天賦的拳手，就算再艱苦練拳，都未必有這種機會和厚待。

4.　　有理由相信，大部分人看《一秒拳王》，都只會留意周國賢（這是必然的吧），留意林明禎（完全明白，因為我也是其中一分子），留意那位苦練廣東話的泰國男神查朗桑提納托古，甚至留意那位童星，都未必會留意張建聲——他的存在和使命，似乎就只為了令周天仁喪失預知能力，純粹為了滿足推進劇情這特定功能；同時，也借用他演慣奸角所累積下來的奸味，令觀眾看的時候，更加同情周國賢（兼更加憎恨張建聲）。至於他在極短時間內減去的磅數、磨練出來的肌肉，以及艱苦得來的身體線條，講真，佢唔講，一般人未必留意到。

5.　　有時會覺得，他生在錯的時代。換轉是香港狂拍濫拍類型片的80和90年代初，張建聲這種奸角人才，應該大把戲拍，他那種張揚的奸邪陰濕味，實在太好使好用，畢竟當年觀眾入場觀看那些忠奸過分分明的類型片，就是需要盡快投入主角困境，在心理上伴同忠義的主角，共同對抗奸到出汁的奸角。

6.　　而肯定不是投入一個議題的思考。近年我們重視的香港電影，似乎都是議題先行，你每睇一齣香港片，就是在面對一個香港問題，香港電影史上那些奸到出汁人人等住睇佢死的大咪、喇叭、Tony，再不容於議題電影——他們奸極，都奸不過地產霸權；再陰濕，都不夠一個隱藏在社會後的機制陰濕。

7. 　張建聲這一類拍類型片出道兼一直拍類型片的演員，變得不重要，而且他不只拍類型片，他首次擔正的更加是三級片，一齣比腐爛更爛的三級片。一班用心的演員，未必救到一齣爛戲，但一齣爛戲，又未必完全埋沒演員的用心。

8. 　張建聲是位用心的演員，他願意為角色減肥增磅——我不是說減肥增磅主宰了一個角色，而是說一個演員為了讓自己進入角色，會去改變自己，而且未必是導演指令，很多時源自他的個人思考，思考角色的特質，像《作家的謊言：筆忠誘罪》的徐哲，一個偽善的成功作家，不用捱，有大把物業收租，張建聲便想像這角色應該有少少脹，但又不會凸出成個大肚腩，因為他會去豪宅附屬的會所做Gym游水（即使往往只是為了自拍出Po和影女），於是，演繹徐哲的那個張建聲，有眼睇，是微脹的。在《打天下》和《一秒拳王》的他，自然不能再脹，但又不能瘦，而是需要一副符合角色的健碩身形。最近，將要演一個懷才不遇的Hea導，他又操肥自己，務求過二百磅。

9. 　他像一個可以搓圓撳扁的容器，隨時讓不同角色進入體內。即使很多時找他去演的，都是些盡皆瘋狂盡皆過火的角色，但既然角色被設定為瘋狂過火，他就讓自己瘋狂過火。

10. 　不變的是佢把聲。今時今日，當還有機會講對白，就繼續講下去吧。

像她
這樣一個
陀地歌姬

重要的說話要先講：Serrini，人靚聲甜歌正。

1. 好，入正題。

2. 入正題前，先呻少少。

3. 每次呢，聽見有歌手宣傳新歌講述今次份詞係點點點嗰陣呢，你知唔知呀，我都想死呀，想死呀，想死呀——歌手們，紛紛變成文學評論家，動用他或她平生所認識的深奧辭彙，花盡他或她所能花的感情，闡述某位填詞人寫給他或她的歌詞，詞中講述了甚麼盛載了甚麼，以及跟自己心境產生甚麼不為人知的感應諸如此類——歌手除了唱歌，還要孭起歌詞賞析和詮釋的重任，一種在過去你不會見到梅艷芳張國榮會負起的重任。

4. 歌手講份詞，其實可以沒問題——如果歌手本身就是填這份歌詞的人。但都怪啦，正如我不會見到米蘭昆德拉經常將《生命中不能承受之輕》內容主旨掛在口邊喍嘛，村上春樹亦不會周不時化身《挪威的森林》的渡邊去講述直子和阿綠喍啦……每次企在街邊飲波霸珍珠奶茶用力啜珍珠時我就會諗：(不是作為填詞者本人的)歌手一旦懂得詮釋(不是由他或她所填的)歌詞，是否就會令成件事顯得深一點有內涵一點？

5. 那麼，《蘇菲亞的波霸珍珠奶茶》說了甚麼？就是某個少女的一件日常小事，有甚麼微言大義？沒有；但聽著(人靚聲甜的)Serrini唱，我的確聽到一種經由無聊所直接產生的快樂，一種普遍香港主流歌手都不會也不能提供的快樂——因為阿邊個邊個填的嗰份詞絕不無聊嘛。

6. Serrini說，成長時的她，也喜歡睇歌詞，但沒有將歌詞(的內容)等同歌手(的思想)。她最初，想過寫詩，但可能寫完出來，就只得系內五個同學仔會睇，於是加上音樂，變成歌，用歌這種較普及的載體，讓別人看她所寫的——是的，我一直把她寫的字，看成言志的詩，而不只是用來夾落歌方便大家可以跟住唱的歌詞。

7. 《蘇菲亞的波霸珍珠奶茶》收錄在2012年專輯《Why Prey'st Thou Upon The Poet's Heart?》，一張並非在專業錄音室錄製的非專業專輯，在樂器主要是結他兼沒有甚麼編曲的情況下，Serrini直白地唱出一個二十出頭香港女仔的喜怒哀樂與癲喪，相對地具有知名度的《蘇菲亞的波霸珍珠奶茶》並非放在第一Cut，第一Cut是《前言》，在大家入正題聽歌前，Serrini先訴說自己心聲，戴頭盔地請大家多多包涵錄音質素，由衷感謝大家買碟支持，直接，不作狀。這隻碟的歌，是我的床頭歌，但不得承認，在培養睡意期間聽到她興奮地唱「我要波波波波波波波波波波霸！」會立即睡意全消，但聽到Bonus Track《給睡了的人》，又會不期然，心有戚戚然。

8. Serrini沒有把自己凝固在高呼想飲波霸珍珠奶茶的世界，2017年《Don't Text Him》，她突破了過去的她，歌曲層次更豐富，類型也更繁多，而她寫的詩，也去到另一個境界——詩是語言的聚合和選擇，Serrini依然沒有太撚字，卻改用了較不直白的文字表達，意在言外，同時繼續讓廣東話存在其中，達到一個我都唔Q識點形容的境界，一個未必溝晒啲仔卻足以令好多仔仔聽到冧的境界，像《油尖旺金毛玲》，只有Serrini才能寫到唱到的歌，因為沒有填詞人會為香港那班女歌手填這樣的詞，女歌手也沒有這種貼地的見聞閱歷，能夠委托填詞人為她寫出這樣的詞。

9. 2020年她更有了首支冠軍歌，《網絡安全隱患》。回到80年代，復古而好玩，同樣不是今時今日主流歌手會唱的歌（而只會唱那些扭擰沉悶又扮晒深奧的慢板歌）。她上《Chill Club》現場演繹這首歌，正到核爆！同場還跟ERROR肥仔合唱《芳華絕代》，正到核爆多次！

10. 重要的說話要講多次：Serrini，你人靚聲甜歌正，陀地歌姬，當之無愧。

鄭中基
醉美的一課

6.18

笑，不是在口罩上夾硬畫的一條弧線，
而應該是很真實的情緒反應——
例如我在廿一年前兩度入場看《十二夜》時
聽到的笑聲。

1.　兩次的笑聲，出現時間Exactly一樣，都出現在鄭
中基出場的一刻。在戲裡，他是很配角的配角，飾
演（現名「百知」）的栢芝男友，因一個八婆角色的
錯誤性篤灰，令他甫出場，便被（現名「百知」）的
栢芝狠撇。

2.　觀眾笑，不是在笑劇情，事實上分手戲也的確沒甚
麼好笑；之所以一齊笑，是笑鄭中基本人——那一
年，他剛剛在飛機上醉酒鬧事，搞到一身蟻，搞到
連頭也被扑濕。一出道便瞬間爆紅的他，事業走下
坡，一落千丈一沉百踩。

3. 加上他本人是有錢仔。對很多不是有錢的人來說，有錢是原罪，然後自動連結這種罪到他任何事情上：一出道就紅？因為係有錢仔囉；機上醉罪鬧事？都因為係有錢仔囉。我不仇富，但我認，當年看《十二夜》一見他出場也忍不住笑，跟現場觀眾一齊笑，恥笑。那一刻，好心涼。

4. 我笑，不因為仇富，是因為妒忌他，妒忌當年一出道就爆紅的他能跟某人拍拖（但最後又分手），（這種少不更事亦相當九唔搭八的）妒忌，最終，轉化成莫名其妙的恨。

5. 廿一年後，你問我還有恨嗎？黐線，一滴都沒有，甚至會答你：我相當喜愛鄭中基，相當喜愛這個曾令我妒忌令我恨、恨到只能藉住望實銀幕恥笑一聲來發洩心頭之恨的人。

6. 喜愛他甚麼？在過去，可能是喜愛他的喜劇形象。這麼一個一出道就立即成名的歌手，竟然願意放下身段，去醜化自己，去扮一個點睇都係醜的女人；這麼一個一出道就被指是有錢仔的歌手，竟然願意借龍威這個紈絝子弟，在一定程度上戲謔自己，兜個圈自嘲。而龍威經過發奮而得到轉變，也似乎在說明：作為演繹者的他，一樣可以。當然還有暴龍哥。《低俗喜劇》當日想笑的，已經（因為導演而）變得不再好笑，反而暴龍哥這個明顯取笑某地方人士的形象，卻成功轉化為鄭中基日後被喜愛的其中一面。

7. 那種喜愛，固然是建立在他作為藝人的面向。藝人，可以只需要做好他的表演，對現實，有權保持緘默，甚至根本無感。

8. 鄭中基卻由一個藝人,漸漸成為一個人,一個對現實有感覺、並會把感覺說出來的人,未必正經(不一定需要懶正經),未必聲嘶力竭(亦不一定需要聲嘶力竭),他自有他自己的表達方式——重點從來都不在表達方式是否正經和聲嘶力竭,而在於箇中內容。

9. 他說過甚麼?上網一搵就搵到。那些絕非無的放矢的說話證明了:鄭中基的確知道現實世界正在發生甚麼事——其實他是大條道理可以(扮)不知道的,他是絕對有權大條道理安坐家中,只管享受他的優質美好生活。就像他的大部分同行。

10. 說話有罪。今時今日說一句話,需要更講究技巧,又或將想說的話,透過表演交代。在剛舉行的演唱會,其中一位表演嘉賓,習慣了一人之境的林家謙,鄭中基透過玩笑,化解了對方因早前不善辭令而招致的抨擊,最後更補上一句:「你千祈唔好縮,要縮就等我呢啲老嘢縮,你好好地做音樂就得㗎嘞!」而不是要求年輕的對方,企在自己身邊做個畢恭畢敬的傍友。

一於今晚跟我玩吃先至興

後記

1. 書內的文章，除了〈自肥不可恥還很勵志！〉，都來自我在《am730》的專欄「浪漫月巴睇2000」。

2. 原本只打算寫40篇，寫2000至2009這十年間的事，但到了2019年，發生了很多事情，很多事情的發展都超出預期。

3. 其實回看歷史，很多事大概都超出了過去大部分人的預期。

4. 歷史充滿偶然。面對歷史，我們身不由己，但其實我們又一直在參與，共建著歷史。

5. 就連表面上旨在娛樂大家的演員歌手，以及他們演繹的娛樂產物，都跟時代不可分割，呈現了歷史。

6. 過去兩年我們目睹一些人離我們而去，也見證著一些人冒起，帶著某些我們珍重的價值。

7. 必需講明，這本書由始至終談的都只是香港娛樂和流行文化，被不少人睇死的香港娛樂和流行文化——你說死到直，卻還是有班生勾勾的人，留下來，努力奮鬥。

8. 我是個不成材的歷史系學生，這本書，就當是一個小小的香港歷史記錄——從娛樂的觀點看。

9. 感謝蜂鳥出版，感謝Raina的用心。

10. 感謝每一個還在堅持的人。

娛樂已死未？

作　　者	月巴氏	
責任編輯	吳愷媛	
封面設計	Papaper	

在世界中哼唱，留下文字迴響。

出　　版	蜂鳥出版有限公司	
地　　址	香港中環鴨巴甸街 35 號元創方 H307 室	
電　　郵	hello@hummingpublishing.com	
網　　址	www.hummingpublishing.com	
臉　　書	www.facebook.com/humming.publishing/	

發　　行	泛華發行代理有限公司	
初版一刷	2021 年 7 月	
定　　價	港幣 $108　新台幣 $540	
國際書號	978-988-75053-2-7	
圖書分類	①流行文化　②社會科學	